不要
做設計

藤崎圭一郎　著

デザインするな
著作權者　藤崎 圭一郎・株式會社ドラフト 著
日本語版發行人　DNPアートコミュニケーションズ
無斷複製不許可
Copyright © 2017 Keiichiro Fujisaki and DRAFT Co., Ltd.
Original Japanese language edition published in 2017 by
DNP Art Communications
All rights reserved.

不要
做設計

藤崎圭一郎 著

前言

DRAFT 設計事務所有一個很寬廣的院子。

為了這本書開第一次會時，宮田識說了一句這樣的話。

「有一年，院子裡的杏樹突然在不對的季節開花。」

在他指尖前方是一株正鬱鬱蒼蒼開得很茂綠的杏樹。

「更奇怪的是，通常杏樹開花後都會長出嫩葉，但那次卻完全沒有。我覺得很奇怪，所以開始每天觀察它。觀察後覺得果然有問題，可能會有枯掉的危險。因此找了園藝職人來看看。他說樹已經老了，因此體力虛弱。所以我就請他在地面打一些營養劑，結果杏樹

像是奇蹟般復活似地，葉子一口氣都長出來了。但是像這種事情我們公司的人都沒什麼感覺呢。」

他一邊聊著這樣的往事，話鋒一轉，開始談起了設計論。

「設計當然需要最底限的技術能力，但能當設計師的人，都具備一定程度的技術底子，重要的地方在於你是否真的看出一些東西，或是沒在看；亦或感受到了一些東西，或其實沒有感覺到什麼。」

到底要看出什麼，感覺到什麼呢？然後，要做些什麼？

身為設計事務所 DRAFT 的創意總監和藝術總監，也是公司的負責人──宮田識，將於本書詳細地告訴大家 DRAFT 是一間什麼樣的設計公司。但這不是一本解說 DRAFT 的廣告設計用了什麼字型與配色技巧的書。也不是一本介紹概念發想方法與熱

門商品製造方法的書。

透過 DRAFT 這間廣告設計公司的活動來傳達，像是看到院子裡的杏樹能感覺到「好奇怪喔！」的感性、以及從廣告與商品開發、品牌化的過程裡說明設計與社會的關係等等，才是本書的目的。

第一章是〈設計觀的敘述〉。藉由「設計是什麼？」、「藝術總監能做的事情是什麼？」等問題來瞭解宮田的觀點和立場。

第二章是〈歷史的敘述〉。從宮田所經歷的挫折與和貴人的相遇，而決定 DRAFT 未來應行之路的故事中，瞭解他的設計觀念是如何形成。

第三章是〈實踐的敘述〉。從宮田的想法與 DRAFT 的工作實例當中，發現如何

打開設計的可能性。

第四章是〈環境的敘述〉。從如何被培養以及如何培養人才的故事中，雕刻出DRAFT的姿態。

應行之道究竟在何處？

關鍵在於用什麼視線觀察院子。

這位名為宮田識的總監其觀察院子裡杏樹的視線與思考，也運用到企業及社會上。

DRAFT的成長軌跡，應該能成為「思考設計與社會連結方式」的重要關鍵吧。

【目次】

前言　9

第一章　**認識設計之道**　17

不要做設計

什麼叫做個性

複製圖像

藝術總監的力量

本來

第二章　**決定設計之道**　51

慢條斯理地成長

高中時代

變成天狗

不良設計師

公司解散、黑暗的時代

直接的工作機會

摩斯漢堡① 相遇

摩斯漢堡② 打理環境

摩斯漢堡③ 深陷其中

摩斯漢堡④ 瞭解使命

ＰＲＧＲ① 反方向的概念

ＰＲＧＲ② 先驅的構造

ＰＲＧＲ③ 有理念的品牌

第三章　實行設計之道　113

禮貌與規矩

很奇怪、有問題

衣食住遊能源

新聞廣告、企業廣告

D─BROS① 開發產品

D─BROS② 撰寫故事

D─BROS③ 從之間產生的聯想

圍繞著麵包的冒險——Caslon

好喝的啤酒由麒麟來製作

不能認輸——麒麟淡麗〈生〉啤酒

來自世界的廚房

內衣褲的故事

可能、可能、可能

可能、可能、可能

生氣

某天就能獨當一面

第四章　連結設計之道　181

作品集　**DRAFT・D─BROS**　219

Passive

真實的事情

持續耕耘

環境的塑造

後　記　藤崎圭一郎　516

推薦跋　李根在・設計發浪　521
　　　　台灣中文版推薦文

profile　533

第一章

認識設計之道

不要做設計

宮田很生氣。

「你不要做設計了。」

聽到這句話的設計師一開始都摸不著頭緒。自己明明是設計師，身處於一間叫做DRAFT的設計事務所，這個人卻一直把「不要做設計」當成口頭禪一樣說著。

被問起對DRAFT的創辦人——宮田識印象最深刻的話是什麼？在本書的訪問對象當中，幾乎每個人都會提到這句話——「不要做設計」。

DRAFT是一間栽培設計師的公司。從1997年到2008年，幾乎每年都會

獲得由 Tokyo Art Directors Club (ADC) 舉辦的 ADC 賞，總共獲獎15次。

日本平面設計師協會 (JAGDA) 舉辦39歲以下為授獎對象的 JAGDA 新人賞當中，1999年開始到2008年10年間的36位獲獎者，曾經在職或仍是 DRAFT 社員的設計師就佔了10位，以超過4分之1的比例獨占鰲頭。如果追溯到1983年剛創立 JAGDA 新人賞的時期，則有13位 DRAFT 的設計師曾獲獎。而2009年，最具權威的第11回龜倉雄策賞由 DRAFT 的藝術總監——植原亮輔，以「時尚品牌『THEATRE PRODUCTS』的圖形工具」獲獎。

DRAFT 前身是於1978年成立的宮田識設計事務所，其後於1989年轉型並更名為「株式會社 DRAFT」，現在有39名正式員工。最近從這間設計公司而嶄露頭角的新人非常多。

這樣一家叫設計師「不要做設計」的公司，每年都培養出非常多的新銳設計師。這到底是怎麼一回事呢？

「有句諺語說『一葉障目，不見泰山』，我覺得是叫我們要記得看山上整座森林的意思。」曾是ＤＲＡＦＴ社員的日高英輝說。日高先生從1989年開始，在ＤＲＡＦＴ服務約12年。現在則是「Gritz Design」的創辦人。1999年曾獲得ＪＡＧＤＡ新人賞。

「宮田先生最近已經變得相當親切了。以前曾發生過我拿設計圖給他看，他卻在我眼前把我的設計圖撕得粉碎的糗事。然後跟我說『不要做設計』。我一邊覺得疑惑，一邊揣測他的意思，等到瞭解後已經是大約辭職前二年的事情了。過去我一直非常注意細節，從當中創造出美麗的作品。不去觀察整座山頭的森林而是觀察樹木，甚至是樹梢的葉子。我覺得『不要做設計』的意思，應該是不要只看葉子的細節，而要先俯瞰整座山頭的森林，

20

「從大局去思考設計。」

1994年入社的藝術總監內藤昇說：「我是被他說不要在太細部的設計上花太多時間。這樣會看不清楚設計的本質，作品也無法打動人心。」

1990年入社的富田光浩也回憶說著：「我則是被他說思考的深度不夠。他叫我要思考到腦漿都快出血的程度才行。但我覺得設計師這樣的人種，容易越是思考越鑽牛角尖，一直往細節追求。特別是年輕的時候經常會因為做設計做到忘我，而把『思考將企業注入在商品與品牌中』像這樣原本應該要傳達的事情，給忘得一乾二淨。」

「不要做設計」這句話並不是在否定設計本身。而是藉由否定只在小細節處龜毛地做設計的行為，讓設計師看見設計裡更寬廣的可能性。

關於這句話，宮田如下說明了他的理由。

「因為很容易被誤會，所以容我先解釋一下，『不要做設計』這句話，我不會對剛要學習『技術』的新手說。這句話，只適合一些已具備基本設計技巧的設計師。因為有了技術後，就容易用技術把設計的外觀製作出來。但重要的是，應該把想傳達的訊息放在腦中來進行設計工作。只要決定了大略的概念，因為已經有了設計的技術，手就會自然動起來製作。只要腦海裡有概念形象，作品的形狀要做多少就有多少。」

只是一直在整理枝葉，並不是設計；因為生活上需要一直砍樹，那也不是設計。去培育一座森林的才叫做設計。在腦袋裡想像要做出一座什麼樣式的森林，從培育的土壤開始著手，枝葉就會自然生長出該有的樣子。「不要做設計」這句話，只能對知道看見整座山頭森林重要性的人說。

什麼叫做個性

宮田的個性論很有趣。

「每個人眼中看到的東西都不一樣。眼裡看到的東西都是自己的一部份。與對汽車沒什麼興趣的朋友走在街上，如果剛好有一台很稀有的汽車經過，你問他：『你有看到嗎？』，他也只會說：『有嗎？哪有？』。人們在無意識的時候，眼睛與大腦會自然連動，去判斷是否要看見東西。那個判斷的基準會因為不同的人而有差異。就算有位絕世美女出現在自己眼前，大家看的地方也一定不同。可能是看臉長得怎樣、或是注意胸部，亦或是腳，也可能是衣服或鞋子的穿搭。大家都看自己最有興趣的地方。在同樣的場所聽著同樣

的人說著同樣的話，留在大家心裡的迴響也是各有巧妙不同。決定那個不同的基準點，就是自己。也就是本我。看見的、聽到的、感受的所有感觸，最好都想成是自己的一部份。在無意識的時候，內心其實已經在選擇喜好。當你開始察覺自己跟別人用不同的眼光在看著同樣的事物時，其實獨特的個性已於焉形成。」

「看到的東西」，即被稱之為「個性」。

「從眼前經過的事物必須要好好觀察。因為能察覺到的事物，對自己來說是必要的東西，也可以認為只有自己才看得到。出生之後，人們總是在不知不覺中去判斷什麼很有趣或是自己喜歡什麼。從所見所聞中塑造自己的感知基礎，因此每個人對同一件事物的感覺都會不同。只要能誠實面對自己感受，一定可以做出和別人不一樣的表現。請相信我說的都是真的，因為這是理所當然的事情，將自己對一件事物的感受轉化成造形，自然會與別

人的表現不同，每件作品的個性來自於創作者本身擁有的特質，無法強加塑造。因此要能在作品表現個性，首先要多了解自己才行。」

宮田認為，人類發展對周遭事物感知的敏銳度大約只到20歲，最多只到22歲。

「大部分的人一旦過了20歲，就會開始迎合大眾的意見。在一般論上思考事情。若平常沒有好好磨練從小就擁有對感知的敏銳度，就會無法思考事物，提出自己獨特的見解，變成只是把社會上的一般意見整理一下的大人。以後遇到什麼事情就會用一般的見解做出結論，容易被別人說自己很無聊。」

該如何思考事情，答案就存在平常你所看見的事物當中。

「如果不知道自己的個性是什麼的話，可以回溯到20歲左右的自己，當時對事物有什麼樣的感覺。如此嘗試的話，應該能回憶起十幾歲時一直在自己心中對事物的感知，其實

跟現在自己看到事物的感覺，應該有部分的重疊。從那個地方，應該可以看到屬於自己獨特的表現。不以世間的一般論來思考，而是用自己原本就擁有的感知來描述。這樣就能發現自己獨特的解釋與見解。再將那樣的心得，化為自己對一般世事的見解當中。反覆嘗試後到30歲、40歲時，就可以做出非常有趣的設計作品。」

每個人都是看著不同的東西在不同的地方成長，因此沒有必要與別人比較個性上的差異。對事物感知的優劣也無從比較。不過宮田卻認為，將那份感知能力確實地放在自己心中去思考及感覺事物，卻是非常重要的。如果不去好好磨練那份感覺，就很容易與世間同化。就像我們小時候在紙上卯起來畫畫的作品，一定跟現在的樣子完全不一樣。

「能成為平面設計師的有兩種人。一種是，天生就擁有畫畫才能的人；還有一種是，畫了非常多作品之後能力變好的人，他們可能幼稚園的時候常被親戚或是鄰居稱讚『○○

「小朋友，你畫得真好耶！」，被稱讚了之後就會繼續作畫。畫了之後又被稱讚。等到自己察覺的時候，比起同儕已經多畫了幾十倍的作品。當然繪畫技巧會進步。然後在小學或是中學會拿一些獎，覺得自己可能是天才。」

但是隨著長大，智慧增長，人們開始懂得和別人比較。

「進入高中思考未來出路的時候，因為覺得自己畫得不錯，所以為了要去美術大學，高二開始補習，結果沒想到在補習班發現，與自己差不多能力的人居然還有這麼多，心裡不禁想著『怎麼會這樣？』，於是進入大學後，也會遇見許多明顯比自己厲害的人，一起學習 4 年後，才會逐漸發現之間的距離被拉開得更大。想要成為設計師的人也有兩種，少數是天生具有才能，另外多數是被稱讚後作品畫得越來越多，於是開始覺得自己有才能的。即使察覺自己是後者，只要努力的話也是能在設計公司求得一官半職。不過一旦進入

公司，因為資歷很淺，會在公司階層的最底部，每個前輩的設計能力都比自己厲害。在那個分水嶺，會有兩種狀況：一種是會氣餒，於是漸漸放棄；另外一種會勉勵自己『沒關係，還會進步！』繼續前進。面對天生就有才能的人，如果沒有堅強的意志，是絕對無法輕易打敗對方的。』

如何擁有堅強的意志，可以看看前面宮田所敘述的個性論的篇章。每個人都擁有自己獨特的個性。「不要把自己拿去跟別人比較。彼此個性不同，品味也不一樣。還是孩子的時候根本不會和別人比較吧？因為每個人總覺得自己最棒最好。」

當你認為自己是天才的時候，對事物感知的能力非常純粹。喜歡的東西很喜歡，討厭的東西很討厭。並不會為了迎合世間的一般論調而動腦筋思考。如果能夠回到這種對事物感知的原點上，你就能發現自己的個性了。

複製圖像

什麼叫做設計呢？

對於這個問題，並沒有絕對正確的標準答案。以一個身為設計新聞記者的筆者來說，對於正在做著會受到旁人關注的設計工作的設計師而言，每一位都擁有自己的解答。

宮田的定義非常有意思。

「設計是一種把腦袋思考的圖像複製出來的行為。」

不是只有在紙上或電腦前做事才叫設計。首先應該先思考想要表現的東西及想傳達的事情，將那個圖像在腦袋裡畫一次。如果想不出來造形的話就動手描繪草圖，在筆記本上

整理概念。比較完整之後，就把腦袋裡想像的圖像精確地繪畫出來。這才叫做設計。

如果只是說複製的話，聽起來像是一種簡單的工作。但是宮田所說的複製不是用彩色影印機或是相機那種機械式的複製。

「複製是最難的一件事。比如說拍攝蛋糕的照片。如果是職業攝影師的話，每個人都可以拍出很美的照片。但有技術能拍得美卻不見得能拍出看起來好吃的照片。『想拍出能讓觀者看到照片便覺得「這塊蛋糕看起來超級好吃的樣子！」』，像這樣把腦中的想法如原本想像地複製到現實生活中，非常困難。這就是我所謂的『複製』──將自己的想法如腦袋所想的一般，在現實生活中製造出來。如果能按照自己腦袋所想像的圖像一般，在現實生活中重現的話，將會成為最傑出的作品。但如果只成功一半的話，就會覺得很心煩。」

如果只是圖案層次的「圖像」可以用機械來複製。但如果是人類所思考的「圖像」則

含有意義、心情、感情等等成分。

「攝影是一種會將想法拍進照片的行為。所以無法拍攝沒有意義的東西。比如說要拍攝杯子卻沒有想法，像是不知道杯子哪裡好或不好，也不知道什麼特點優秀的話，就無法對攝影師提出指令。也拍不出好東西。所以我只接受商品讓我覺得很棒的委託。從企畫開始到產品製作過程如果都可以參與的話，一開始就能讓我們與業主共享對商品灌注的想法。只要能有將那個想法推廣給世人知道的心意，就能拍出不會輸給誰的照片。」

將想法複製出來的設計觀與前述的個性論也有關係。

「就算和別人一起看著一樣的東西，人們也會因為各自對感知的敏銳度不同，而注意不同的地方。因為看的地方不同，人們在腦袋裡所描繪出的圖像也有所不同，可能會有那個人在孩提時代看到的光景，或是中午吃的蕎麥麵味道、昨晚喝掉的紅酒香味等等，因此

把在腦袋裡的圖像複製到現實生活時，個性也會隨之表現出來。」

圖像就是個性，但能加工處理圖像的技巧卻不是個性。因此宮田不說「表現圖像」而是說「複製圖像」這種比較不太容易讓人理解的說法。事務所的設計師在紙上及電腦前追求自己才能表現的個性、使用各式各樣的技巧、開始熱衷於在細節處表現出很用力的設計時，宮田就會怒吼「不要做設計」！他真正的意思其實是希望大家「快點領悟真正做設計的方法」，描繪腦袋中的圖像，然後複製到現實生活中，這才是所謂的做設計。

有一個蠻有趣的實際例子——橫濱橡膠的高爾夫俱樂部「PRGR（PRO GEAR）」廣告（2000年）。那張海報中，有個在裊裊白霧裡上半身赤裸的男性瀟灑揮杆，隨之飛出的小白球將白霧一分為二，飛向遠方天際。那個景象不可能出現於現實生活中，就算小白球能將白霧衝出一個洞，也無法從照相機的位置拍攝出白霧包裹著小白球飛翔於天空

的軌跡，並將白霧一分為二的景象。

宮田所想像的圖像是切開空間呈現出斷面的姿態。將白霧縱切成兩半後出現了小白球劈開天空的軌跡。這個在腦袋中完成想像的圖像無法用相機拍攝一次就成功。包含白霧，將多張照片合成之後才完成這個作品。

NISSAN 汽車出產的旅行車「STAGEA」的廣告（2002年）當中，為了要「複製圖像」，製造出車子奔馳在風中的疾速感，合成了將近100張照片。

如果是漫畫的話，只要畫很多平行的「速度線」就能表現出感覺了。但照片則無法呈現出風的軌跡，卻能拍攝出下雨的樣子。為了拍攝出雨滴的線條，攝影工作在滑雪場的大停車場中進行。車子本身則另外拍攝，因為如果車子真的淋到雨的話就沒辦法拍攝出漂亮的表面。

不是只有合成車子與雨滴而已。地面還有無數的波紋，都是用電腦畫出來的線，不管是最前面或是最後面的波紋都有合焦。如果是用攝影的方式，畫面整體到細節，不可能全部合於焦距。因此，雖然整體是人工製造的視覺，但人類卻無法察覺出，非現實卻真實。

在腦袋中思考描繪的真實，有時候反而會在人們心中引起迴響，因此才要複製腦袋中的圖像來到現實生活之中。

宮田如此說著：「如果把設計定義為把想法複製到現實生活中，那麼不管是平面設計、服裝設計、產品設計或是建築等設計，其實都可視為一體。作曲家或畫家也是將腦袋中的想法所描繪的圖像，轉化成音樂或是在畫布上呈現。國家的整體設計或社會設計等也是一樣，也有要好好設計人生的說法。把自己的想法當中所描繪的世界觀變成某種型態，落實於生活中的定義下，其實每個人都是設計師。」

34

藝術總監的力量

「再過十年，將會有更多越來越有趣的藝術總監出現喔。」

在平面設計的世界，有的設計師會在不同場合稱呼自己是平面設計師（Graphic Designer）或是藝術總監（Art Director／AD）。

在印刷物的載體上，能精準提高顏色、形狀、紙張、印刷方法、文字與格式，在視覺上給觀者美學感受的「表現者」，會稱呼自己是平面設計師。

另一方面，思考企畫內容，對攝影師、插畫家、及團隊中的設計師提出指令，強調自己是統合整體視覺表現的「導演」時，則會稱呼自己是藝術總監（ＡＤ）。不過這兩者的

區別並沒有太明確的區分。

在廣告設計的領域中，還有一種所謂「創意總監」（Creative Director ╱ CD）的工作，必須以「總監督」的立場統合廣告整體表現，不只是視覺上的美學，連文案、廣告企畫等都必須肩負起管理責任。一般說來 CD 是站在 AD 之上的層級，俯瞰整個案子。以專案整合者的角度來說，必須管理文案、企畫的狀況，會稱呼自己是 CD。若以設計師的角度來說，則不使用 CD，稱呼自己是 AD 的狀況較多。但 AD 與 CD 有時候會是同樣的層級。在一般狀況裡，即使事務所的 CD 沒有參與某專案，但因參與專案的 AD 上司是 CD，站在事務所整體業務監督者的角色，也會被標註在該專案執行的版權頁面上。

以 DRAFT 為例，會稱呼進行各專案負責人的設計為 AD，在眾 AD 之上統合監督所有工作的宮田，則是創意總監（CD）。

但在組織架構裡，將藝術總監與創意總監的工作鉅細靡遺地區分，並沒有什麼意義。

當宮田說「擔任藝術總監的人，接下來將會開始擁有超乎想像的力量喔！」這句話的時候，當然也包含像他這樣擔任創意總監職務的人。

「除了藝術總監以外，應該沒有其他工作還能這樣，跟各式各樣業種的人一起做事。

當然，像是律師、會計師、經營顧問等，也能跟各種業務的人一起工作。但藝術總監有兩點和別人很不同。第一，能在一個企業裡與各種不同業務的人一同工作。像我們並不是只有到宣傳部開會，可能還要跟業務碰面，或是去工廠。除了會計與總務以外，大概所有部門的人都會跟我們有業務往來。可能會跟上頭的長官講話，也會到銷售端與工讀生聊天。

也有可能社長直接交代工作給我們。也就是說，從工讀生到社長，業務到工廠的師傅，我們會同時與一間公司縱軸與橫軸的人際關係有往來。能夠如此做到的，只有像是藝術總監

這樣的職務工作了。」

能夠跨越產業、部門、職等的障礙,在這三個方向自由來去工作的職業,是藝術總監才能做的工作。

說明第二個不同點前,先說明 DRAFT 現在的狀況。他們的業主產業領域很多元,企業規模也不盡相同,確實站在一個可以俯瞰整個社會的位置。

DRAFT 現在(2009 年 2 月)同時為花王、麒麟啤酒(KIRIN BEER)、麒麟飲料(KIRIN BEVERAGE)、Panasonic 電工、華歌爾(Wacoal)等企業服務,這些是從商品開發開始就一起經營,是較大規模的品牌計畫專案。其他則是,如 Alps Electric、NTT DOCOMO、肯德基炸雞(KFC)、豐田汽車(TOYOTA)、瑞士機械式手錶專賣店 BREITLING JAPAN、輪胎品牌 BRIDGESTONE、不動產公司三菱地所、以及由 AEON

集團經營的電子錢包購物系統 WAON 等企業。

不只服務大型企業，連鎖麵包店 Caslon、販售日本和風小物的品牌 Karancolon 京都（註）等，也是 DRAFT 的服務對象。

也有一些工作超出平面設計的範圍。像是以自家藝術總監渡邊良重與植原亮輔為中心，自行企畫‧商品化的產品品牌「D—BROS」則是 DRAFT 另外一個人氣高騰的面向。

包含過去，與各種不同產業合作的工作經驗非常多采多姿。DRAFT 也經常與各產業的職人一起促膝長談。

言歸正傳，關於藝術總監，還有一個特殊的工作特點，是什麼呢？

「第二、我認為總監的工作當中，一定會需要做出一個實體的東西。雖然像是顧問的

工作也會做，但最終一定會做出像是廣告或是商品的實際成品。能夠做出實際形狀，是藝術總監的強項，但單純只做經營顧問的人，卻無法做到這一點。因為，大家都花時間非常認真地與我們在討論，因此在過程中必須慢慢地將形狀實際地做出來。」

這和為什麼人們會願意協助記者而接受採訪，是因為「知道自己說的話會變成新聞」同樣的道理。

「提出想要跟技術部門的專業人員碰面的要求時，業主就會帶我們去相關的研究單位。或是說，想要看看製造工廠的狀況，他們就會帶我們去。有時候在大公司，還會碰到宣傳人員跟我們說『我早就想去那邊看看了』，然後我們就會一起去研究單位或是工廠，跟專業人員們瞭解狀況。甚至會聽到跟我們一起去的不同部門的員工說：『雖然在這家公司20年，但我是第一次瞭解不同部門的專業知識。』那些員工可能就這樣做了20年、30年。

跟很多公司的不同單位的人一起工作後，就會自然地記住企業、社會、經濟的構成方式，因為知識方面有所成長，所以不用特別買專業的書籍來看，也會知道該怎麼從這樣的架構裡找出自己的看法。」

於是，直覺會被磨練得更加敏銳。

「現在只要聽業主聊他們的公司概況，就可以大概判斷出他們需要強化的部分。因為同時進行很多不同公司的工作，我的腦海裡一直是亂七八糟的狀態。常常在很累的狀態下，跟不同的人聊不同的事情之後，腦子會像是靈光乍現一般，把乍看沒關連的事情互相串連，整理出頭緒來。持續累積不同的經驗後，直覺變得越來越靈敏。藝術總監年紀越是增長，工作表現則會越來越好。」

藝術總監的敏銳直覺，也會影響公司的員工。

「員工會開始瞭解老闆的標準，知道這個不能做、那個是OK、這張圖不行之類的直覺，也會慢慢萌芽。像是方向性可能不用改，但要分三次提升提案的精準度，不然不會通過之類的判斷，也會自行出現。或者，知道這個案子的方向持續走下去可能性會瞬間打開，或是走到死巷裡。或是要在什麼地方用力表現。或是還會有什麼未知的可能性出現等等。

他們也能變得可以憑直覺，在決策的十字路口判斷出正確的方向。」

設計存在於人們之間。

藝術總監與人們交談、整理人們對事物的想法，將人們的才能連結。與各式各樣產業的人們一起工作後，自然會看出社會的架構。思考在社會的結構裡的各種可能，而決定應該做的事情。

如果能將思考變成造形的行為稱之為設計的話，那麼設計師存在著能改變社會架構的

42

能力。對設計的力量開始有感知的藝術總監，將會擴張活動領域。因此，藝術總監的世界，在我看來正開始變得有趣起來了。

註：原文為「カランコロン京都」，カランコロン（Karancolon）是形容聲音的日文，意謂小小的鐘聲、或是木屐走路的聲音。此雜貨品牌原本是製作木屐的製造商。

本來

問了宮田一個問題：「這個社會需要設計嗎？」

「不是只有做出一個什麼表現才叫設計。如果只是想做出一個新的東西，確實不見得需要設計。我認為人與企業、社會應該思考本來要有的型態，然後將它實現才叫做設計。如果要定義設計，絕對需要這樣思考才行。」

已畢業的前輩柿木原政広說：「DRAFT 教我的事情是，在思考創意或概念之前，必須要先構思信念或思想，才能稱之為設計。」

柿木原從 1996 年到 2007 年在 DRAFT 服務。後來自創了設計公司 10

Inc. 正式創業。「在自己心中有了信念的話，為了將它實現，就會自動去學習更多自己不足的地方。努力去瞭解公司的事情、商品的事情、銷售的事情等等。優秀的企業通常都擁有理念跟哲學。但有時候經過長久時間，商品會漸漸偏離創業時的本質，當感受到自己偏離軌道時，應該站回到企業理念與自己信念的原點，重新思考商品與品牌原本應該要有的姿態。改變一下這裡，或是那邊變化一下，在腦袋中做一些假設，像是『如果有這樣的商品，感覺變有趣的耶。』再將這些思考反覆嘗試後，修正自己的軌道，致力於開發出新的商品。這樣的作業過程，我認為就是藝術指導（Art Direction）。」

把設計分解成「志向」、「架構」、「表現」三個元素，可以更清楚瞭解 DRAFT 對設計的態度。

在為本書取材整理 DRAFT 對設計的態度時，筆者想起戰後代表日本的建築師──

菊竹清訓「か（Ka）、かた（Kata）、かたち（Katachi）」著名的建築代謝論。菊竹在50～60年代開始提倡設計的三階段方法論，分別是──「Ka＝本質」、「Kata＝實體」、「Katachi＝現象」，雖然看起來是有點難度的專業用語，但其實是非常簡潔的思考方式。

筆者簡單地將過去採訪菊竹時曾說過的解說例子，在這裡再一次地說明。

這是一個斷頭台的故事。廣場上高聳著一架斷頭台，犯人將頭放置在台架上等待著行刑，巨大的刀刃從高處往頭顱落下，底下圍觀的群眾們看著那樣的場景。這是所謂的「現象」。如何讓犯人感受不到痛苦而瞬間切斷脖子，與刀刃的尺寸、重量、角度，需要多大、從多高的高度落下比較好等等因素有關。像這樣思考著斷頭台構造的過程為「實體」。也可說是系統或是構造。而「思考是否我們的社會需要一架斷頭台？」等等的事情，則是屬於「本質」。

眼睛能看見的是「現象」。也就是顏色與形狀這些表現的世界；在其深處擁有事物成立的架構、構造以及理論的部分則是「實體」；以花道或是空手道來比喻就是型態，高爾夫球或棒球來比喻就是姿勢。能在腦中記住型態，就能造形。精通了姿勢構成的方法，就可以應付各種不同局面。

接著在那個更深處所謂「本來」的次元裡，則有「本質」。

本質，換句話說就是志向，或稱之為理念、信念、哲學。如果只是把志向直接掛在嘴巴上說，可能會變成一個談話很熱血但卻無實際作為的人。從架構開始進行的話，則可以改變一點社會。可是架構會隨著時間自己成長。為了維持變大的架構，會不小心把應該為了人類思考的本心丟失在某處。尤其為了製作出能有更多收益的系統，以及為了追求效率導入新技術時，在這個商業架構裡將漸漸失去人類立足的場所。

貫穿宮田設計指導方法的核心是，將架構帶回「本來」的次元檢視的態度。本質是什麼，思考本來是為了什麼而行動，然後開始組織架構。

當然設計師是視覺表現的專家。可以不用理會架構，直接做出外在實體事物。但如果是藝術總監的話就能夠同時控制好此三階段。

志向、架構和表現。將這三者集合，就能看見「道」。「道」是為了人們才存在的信仰。

忘記志向，為了金錢或是機器的組織裡則沒有「道」的存在。

設計指導就是「道」的具體表現。因為有志向，所以可以看見應該前進的道路。到底本來是為了什麼而走這條路的呢？因為隨時可以回到那個問題的原點，不小心走錯路就重新再來，找尋新的道路。

能夠認知清楚「道」的人，擁有很強的具體實現能力。能夠做出敲響人們內心的作品。

宮田不是年輕時就已經看見自己道路的設計師，也曾有過遇到挫折、什麼都看不見的時代。

因為遇到了貴人才改變了宮田。到底是什麼樣的挫折、遇到了什麼樣的貴人，我想在下一個篇章裡好好地說這些故事。

第二章

決定設計之道

慢條斯理地成長

「我的成長方式，是從 0 歲開始非常緩慢地一點一滴長大變成現在的樣子喔！絕對不是那種才能突然覺醒，快速地在業界博得名聲的那種類型。不過年輕的時候，也曾誤會自己是個天才。結果試著思考了一下，就緩緩慢慢地長大。那是我的個性。現在也是慢條斯理地在成長中。」

雖然「慢條斯理」的語感給人一種平凡庸俗地成長的感覺，但持續不斷地成長，等到意識過來，才發現已經走到一個非常遙遠的地方，其實慢條斯理也是一種很了不起的成長方式。2009 年時，宮田是61歲。從出生到現在這一刻，他還是持續不斷地在成長。

「我只是把交付給自己的工作，全心全意地在任何細節盡可能完成到最好的狀態而已。這些小小的工作經驗不斷累積，就會變成厚重的資產。慢條斯理地工作，經驗與經驗之間將會慢慢連結。不只是工作，如果與打高爾夫球的伙伴間的聊天內容可以聯想到一些事情，那麼在工作之間的休息時間讀到的歷史小說也可以。當那個邏輯融會貫通時，所有的事情都會如同網目一樣連結起來，成為一張網子了。」

因為緩慢地成長，所以對於東西之間的連結也十分敏感。一口氣在工作上大躍進，將很難界定過去與現在自己的分界點，把過去當成「過去」鑽牛角尖地思考的話，眼睛就會迷失，無法看出連結的關係性。讓我們從就算迷失，人生道路也能在下一步就決定方向的宮田的前半生中，來尋找 DRAFT 成長的關鍵鑰匙。

高中時代

　　宮田在 1 9 4 8 年（昭和 23 年）於千葉市出生。小學畢業時，與家人一起搬到橫濱，進入神奈川工業高等學校工藝圖案科。在相同學科的畢業生中有許多優秀的平面設計師，像是比他大 12 歲的細谷巖及大 8 歲的淺葉克己等。在木材工藝科的畢業生中，有比他大 1 歲的十文字美信。

　　導師是教日本畫的畫家丸井金藏。作家名是丸井金貌。

　　「畢業後過一段時間，我才知道自己導師是日本畫家。因為老師在授課過程中從來不提日本畫的事情，在高中學到的東西只是基礎而已。塗抹顏色、畫線、用毛筆寫字等。不

管怎樣就是用手畫畫。連我找工作的履歷表都用手寫明朝體來製作。」

當時還有到奈良的法隆寺、東大寺、正倉院等，對著佛像與皇室傳承下來的物品素描的課。社團時間則是對排球非常狂熱，甚至還在縣大會上得到第四名。

在高中時代看過兩件現代美術作品，即使到現在也印象非常鮮明。1964年舉辦東京奧運時，偶然地去了在橫濱舉辦的現代美術展。

當時第一個印象深刻的作品是畫家岡本信治郎的作品。由輕妙灑脫的線條、塊面、顏色構築，雖然風格常被評論像漫畫，但那個彷彿存於心中卻不存於現實的世界裡，有著探討存在的哲學觀，讓人感受到強烈的力道。

岡本一邊從事畫家活動，一邊擔任印刷公司的藝術總監長達26年。

還有一個是義大利藝術家 Lucio Fontana 的作品。在塗滿單色的帆布畫布上，有著以餐

刀劃開的巨大切口。

「我覺得那不是繪畫作品。那裡有著他想傳達的訊息。雖然是以顏料沒有章法地厚重塗抹的抽象繪畫，不清楚想要傳達什麼，但從岡本和 Fontana 的兩張繪畫裡，我都可以感受到作家有著想要說什麼話的感覺。」

從想要說什麼話的繪畫作品中，看見了應該前進的「道」。

變成天狗

高中畢業後，宮田進入了日本設計中心（NIPPON DESIGN CENTER）。此設計公司是1960年，由原弘、龜倉雄策、山城隆一為中心所設立的。創立當時片山利弘、木村桓久、永井一正、田中一光、梶祐輔、宇野亞喜良、橫尾忠則等，日本廣告平面設計界的夢幻隊伍，也就此集結成了。

宮田於1966年入社。當時龜倉、田中、宇野、橫尾等人雖然已離開公司，但此公司還是當時日本最大設計公司的事實並未改變。

「剛進去的時候我17歲。生日是3月29日，開始工作時是3月中旬的時候，最年輕的

前輩大我五歲左右。剛開始的2~3週我穿著學生制服通勤，經常被公司的前輩側目，想說這傢伙到底來幹嘛的。」

第一份工作很無聊。

「什麼都不讓我做。一開始是看不見終點的文字修整練習。交到手中的道具是白色與黑色的廣告顏料、墨汁、面相筆、烏口（金屬製的製圖筆）、竹尺、玻璃棒。這份作業讓人喪失奮鬥精神。一點都不有趣。雖然持續不斷地做著，但因為當時還年輕所以不會累。」

資歷最淺，所以早上必須第一個到公司。到了就先清潔公司環境，做完清潔工作，前輩們還沒到公司，只能去附近的茶店點杯飲料殺時間，等大家都差不多來上班的時候才回去。然後就是文字修整練習。用毛筆修正形狀，剪剪貼貼——。真的很無聊。

「忍耐到了極限，跟主管要求希望可以調到比較忙的單位後，結果被調到比之前部門

58

更閒的地方。部門的主管也沒什麼事情忙，於是經常叫我開著他的車到處喝咖啡。今天到青山，明天到駒沢……」

於是再次提出申請：「請把我調到比較忙碌一點的地方。」接著被分配到的部門是TOYOTA可樂那（Corona）的品牌創立專案。「雖然記不清楚發生了什麼事情，但大約2個月左右就病倒了。好像住院住了幾週吧。因為又有了一些閒暇時間，所以就開始畫一些作品。」

將利用療養時間做的作品投稿到日宣美。日宣美指的是1951年所成立的日本宣傳美術會。1950～1960年代日宣美的作品徵件擁有至高無上的權威，可說是新人平面設計師一舉成名的跳板。當時還請在廣告公司LIGHT PUBLICITY工作的高中前輩淺葉克己看了一下作品。

「淺葉先生親自給我建議之後，我就照著他給的意見修改，於是獲得了獎勵賞。當時我才19歲啊。」

宮田1967年時獲得的第17回獎勵賞的作品是「Novalis《斷片》」、「Carossa詩集」。當年的日宣美賞是日本設計中心的前輩長友啟典與攝影師佳納典明一起得獎的作品「Jantzen」（註1）。使用螢光顏料的手法，讓評審委員覺得很驚艷。

「長友先生的作品非常精彩，日本設計中心包括我也有三人獲得獎勵賞，結果獲獎之後對於我的生活並沒有任何改變。」

話雖如此，當時卻忙得不可開交。因為宮田變成了TOYOTA的新聞廣告專案負責人。沒辦法回家，但也不是睡在公司，而是不睡覺一直保持工作的狀態。每天畫草稿，拍照、製作原稿、發稿印刷。一個企畫要做8種尺寸與內容都不同的提案。每天4至5個案

60

子同時進行。一校、二校、三校、四校，其他的廣告專案的校正也同時進行。

「一校跟二校比較辛苦，因為時間不夠，所以就將手繪稿直接發稿印刷，在一校與二校的時候以活字印上文字，再去修正。有時甚至會到五校。我經常帶著酒到製版廠跟師傅賠罪，因為對方也跟我們一樣都是熬夜協助。」

等原稿與校正製作完成，便進入拍照的工作。因為都是在早上的時間進行，所以都不睡覺撐著，帶著藝人直接去拍攝現場。「當時沒有造型師也沒有化妝髮型工作人員，全部都是設計師親自動手的喔。」

在那樣的環境下，學會了攝影的指導方式。

「當時每天都要進行攝影工作，因此用那個鏡頭、從什麼角度拍攝，就會得到什麼樣的照片，可以馬上在腦袋裡想像。如果無法做到這件事情，工作將無法進行。攝影工作結

束後，與攝影師在暗室一起顯影、選照片。在進行此工作的同時，也完成一校到五校的校正作業。因為才剛滿20歲，所以很有體力可以漂亮地完成所有的工作。」

可說是3個月都沒睡到什麼覺。

「因為年輕所以變成了天狗喔（註2）。看著前輩們一有空，馬上就躺著玩樸克牌或花牌的樣子，心裡總是會想，我一個人賺的錢佔公司收入的多少百分比呢？」

註1：為泳裝品牌「Jantzen」製作的宣傳海報。

註2：天狗是一種鼻子很高的日本妖怪，日語當中藉此形容志得意滿、自傲的樣子。

不良設計師

「根本是一段地獄般的生活。」

在新聞廣告激烈的工作量之後，接下來的工作是TOYOTA的型錄。大約3個月到半年期間住在名古屋，開始了到TOYOTA總公司攝影棚的通勤生活。

「攝影棚非常悶熱。當時不是使用閃光燈，而是以鎢絲燈持續照射，整個攝影棚就像個蒸氣室。汗水滴滴答答地落下。因為是建築在戶外的攝影小屋，下雨的話就必須把積水倒到戶外。冬天時也有那種從除雪開始才能工作的日子。我雖然不會開車，但卻把車子漂漂亮亮地並列停好。一天的工作結束後，整個人累到不成人形。不過只要喝了酒就不當一

回事了。」

工作有多辛苦，玩得就有多瘋狂。

「學會很多不好的事情喔。和前輩們一起去打柏青哥的時候，因為贏得不漂亮也不有趣，所以前輩們的鋼珠滾出來時，我會故意打翻裝著鋼珠的籃子，做了很多惡作劇。也曾經一起去打保齡球，因為前輩很強所以一直輸。打完後去喝酒的時候，被前輩說『你還是個小鬼』就被請客了。然後沒睡覺就直接去攝影棚工作。那段時間不斷重複這樣的生活。」

TOYOTA販售可樂那（Corona）系列車款的時候，引進了美國最先進的廣告製作方式。導入說明會與發表會的型式，並規劃半年～一年廣告計畫的宣傳廣告手法。

「我覺得這應該是日本第一個這樣做的計畫。當時還是把發表會稱呼為『儀式』的時

64

代。業主將商品的概要與廣告計畫彙整的過程稱之為第一儀式，將彙整好的資料對設計師等製作廣告的人的說明會稱之為第二儀式。然後將廣告企畫對業主說明的發表會稱之為第三儀式，企業的回答則為第四儀式。我記得是這樣的稱呼。」

當時日本設計中心是印刷媒體，電通負責電視廣告。「在年輕時能參加與業主一起規劃製作長期廣告計畫的專案，是一個非常好的經驗。」

平面設計師在一張海報上凝結粹取了視覺傳達的精華。神經質地反應時代的風潮，使用印刷媒體製作「會說話的繪畫」。但宮田在這個階段經歷的新宣傳廣告的手法，與過去的平面設計手法，雖有重疊的部分但還是一種新的方式。不是製作只發表一次「會說話的繪畫」，而是在半年或一年的長期計畫下，使用各式各樣的媒體，準備「會說話的道具」，製作「能夠持續不斷說話的場域」。這就是DRAFT的起源。

但有一次，因為某件工作而與主管起了爭論。

「我再也不讓你處理任何工作了！」

「我知道了，那就不要做啊！」

從那次事件之後，宮田幾乎沒有任何工作。早上就去打柏青哥。午餐時間開始喝酒，去公司露一下臉，在工作中的同事頭上玩起接球遊戲，做很多無聊的事情，惡形惡狀，甚至把別人的桌子弄得一團亂。然後又去打柏青哥，然後喝酒⋯⋯。

「現在回想起來覺得非常糟糕，不過其實當時我已經有意識覺得這是最壞的狀況了。

但既然把不做工作這句話說出口，也沒了退路。當時自己脾氣也很硬，倔強地認為不想跟聽不懂我說的話的人一起工作。」

決定的事情就貫徹始終。卻用了一種非常不講道理的方式堅持己見。

「為了讓別人覺得我24小時都在工作，早上拜託同事幫我打卡。這樣做的話，薪水會變成三倍左右喔。喝完酒就坐公司的車回去。經過一段時間，雖然開始有一些簡單的工作可以做，但那樣的狀態持續了將近一年。」

最後還是以離開公司作終了。在日本設計中心工作了4年8個月。但是走錯路的代價卻是非常的高。

公司解散、黑暗的時代

1970年，宮田與一位設計師、一位文案寫手共同創立了事務所。以22歲之姿擔任社長。其後馬上擴編，三、四個月後已超過了十位員工。租借了在築地場外市場的一棟透天厝的二樓，改裝成辦公室。會議室的牆壁漆成黃色，還有一扇綠色的門，以及橘色的絨毛地毯。

工作十分順利，也接了大公司廣告的案子。

「不過就在某個時間點，有自稱為顧問但我卻從來沒看過的人，開始在公司出入，詢問了之後，發現是跟業主有關係的人。原來，在我不知道的某處，好像有什麼事情在悄悄

運作著。知道了這件事後，覺得這不是自己喜歡的工作方式，於是就解散了公司。發包的費用與事務所的裝潢費花了蠻多錢，於是有人建議我申請破產，就能不用償還借貸的款項。

但我覺得申請破產就能不用還借款的方式很奇怪。但在那之後會變得無法自立，什麼都不能做。因此，我與其中一位合夥人對拆債務，差不多在設立一年後解散了公司。」

借款一下子就還清了，但在那之後卻看不見未來的道路。

「宛如身處在一個完全黑暗的空間裡。不知道該做什麼好。」

然後在解散公司的隔年，24歲的時候結婚了。

「20幾歲的後面幾年，幾乎都是讓老婆養。就算現在，這件事也還會被老婆拿來消遣一下。她會說『忘記我養過你一陣子喔？』然後我就會回她…『哪有！怎麼敢忘。』雖然是開玩笑，但還是有點不好受吧。（笑）」

個人工作室比較難接到大型企業的業務。為了獲得大企業的案子，與廣告公司合作，參加提案比稿發表會。幾個廣告公司接受企業邀請參加提案說明會後，交給設計師製作廣告設計提案，然後在發表會相互競爭比稿。

所以與企業的窗口溝通，都必須透過廣告公司。如果設計師沒有直接從企業接受邀請參加提案發表會必要的話，也不需要參加了。就算去了，真正上場發表提案的，還是廣告公司的專案負責人。

「因為年輕，我也不知道該說什麼比較好，所以還是不要去發表會比較好吧。」

有時候，結果只被告知「比稿輸了」卻不知道為什麼會輸。是因為競爭對手的提案太優秀？還是自己有什麼不足的地方呢？完全不曉得到底是設計的好壞，還是廣告公司不夠努力而影響結果，但這樣的狀況卻一直持續。雖然可以拿到比稿費，但卻無法讓自己成長。

70

「看著前輩們一直做著好的作品，但自己一直參加發表，卻沒辦法製作真正的廣告。

雖然自信多到要滿出來，但卻無從表現，不知道自己該如何修正比較好。現在回想起來，覺得自己能脫離那種暗無天日的狀況，真的很神奇。當時的自己，當然看得到地面，也看得見四周的風景，卻看不見屬於自己的未來。在杳無希望的日子裡，每天不斷地做好擺在眼前的工作。」

沒有工作的時候，經常走路散步。

「因為沒有錢，所以沒辦法去電影院，也沒辦法去喝杯飲料。所以只好一直走路。比起一直待在原地發呆，散步的時候總是會發生一些什麼事情。從早上開始，就算找不到什麼頭緒也不會喊累，就一直走啊走著。不可思議的是，有時候就會讓你找到一點契機。只要你有堅定的意志，一定可以遇到什麼事情。直到現在我仍相信著。」

日本設計中心、LIGHT PUBLICITY、電通、旭通信社都在銀座。

「在銀座的路上閒晃，可能會遇到認識的人。通常遇到認識的朋友後，就會想辦法讓對方請自己喝飲料或請自己吃飯。如果被問到：『最近工作怎麼樣？忙嗎？』的時候，就只能回答有點忙啊。」

說了很多大話。

「因為話都說出口了，沒有真的做出來的話，就會很遜。為了逼自己一定要做出點什麼，所以決定拼命打嘴砲說大話，只不過我會說一些好像做得到的大話。後來，為了要收拾自己打嘴砲的殘局，辛苦了一陣子。總是想著，哪天就會被拆穿了。只是說，一路打嘴砲到現在，想起來才發現，嘴砲其實好像也沒那麼容易被拆穿的樣子。（笑）」

直接的工作機會

30歲時再度成立了公司。宮田識設計事務所於 1 9 7 8 年設立。也就是現在的 DRAFT。之後決定了一個事業方針，便是不透過廣告公司，想辦法「直接獲得工作」。

「如果與廣告公司一起組成團隊參加比稿提案發表會，就會以贏得比稿為目的，卻無法與企業一起建構信賴關係，回到本質一同思考問題。變得只要完成廣告公司的目標就好，也沒辦法親口說明自己的目的與想法。當時，覺得那不是我希望的作法。忍耐了一段時間，開始思考如何能找到直接從業主獲得工作的機會，剛好是我31歲左右的時候。」

當時出現了兩個業主與宮田直接交涉委託工作，一個是主辦各種產業展示會的日本能

率協會，另一個是運動用品公司的工作。

宮田曾有這麼一段時間主張：「不與廣告公司一起工作」。

但現在，並未一直死腦筋的堅持那個念頭，因為廣告宣傳在媒體與手法變得多樣化、複雜化之後，沒有廣告公司的力量，無法順暢地打通事情的許多關卡。為了確保各種媒體的廣告案量，廣告公司的幫忙不可或缺。

以現在的ＤＲＡＦＴ來說，不管是對業主或是廣告公司，都以建築一個對等的關係為目標，但當時廣告公司的力量還是比較大，不管怎樣都會變成像是廣告公司的下游廠商。

曾經接了一個直接與業主交涉的案子，與製作書籍有關。是一個向小朋友介紹各種產業結構的書系〈產業之心系列〉（ＰＨＰ研究所刊），第一次產業系列主題，包含林業、農業、漁業等共六本，宮田擔任了此書系的藝術總監。

「我去找了書系中的作者，如林業試驗場的場長等，跟一些農林水產的專家們開會，討論到底應該要放什麼插畫進去書中，並在開會現場直接畫草圖討論。大家都很驚訝地說：『啊，原來有了圖畫看起來就變得很容易理解了！』，這些作者雖然可以寫文章，但卻沒辦法把想傳達的知識變成圖畫。我在現場聽他們的說明畫出草圖，然後將草圖外包給插畫家製作。

請這些老師們告訴我們很多關於樹木生命力的故事、森林與土壤的關係、食物鏈、生命構造等等，在這套書中，我自認完成了一份自己很認同也用盡全力的工作。」

沈浸在努力完成工作的過程中學到很多事情。像是在這套書系的工作裡，學到大自然構造的知識；從運動用品公司的案子中，學到行銷的系統；在展覽的工作中，則學習了物流及構成各種業界的知識。距離從看不見光的世界裡走出來，還差一步。

「想要直接的工作機會,憑著直覺就去了SUNTORY位於赤坂的辦公室。但不想單刀直入地請他們給我案子,因此請在SUNTORY工作的攝影師朋友出來,一起喝了下午茶。在閒聊的時候,他跟我提到⋯⋯『如果是波本威士忌(田納西威士忌)廣告的話,雖然沒有預算,但可以不需要確認直接發包,要不要試試看?』當時,波本威士忌在日本還沒什麼人在喝,所以我就做了傑克・丹尼爾(Jack Daniel's)威士忌的廣告。」

傑克・丹尼爾威士忌的新聞廣告,獲得了1982年的ADC最高賞及朝日廣告賞。

ADC賞在日宣美解散後,對平面設計師來說是最高榮譽。商品的業績也不斷衝高,於是傑克・丹尼爾的新聞廣告連續做了三年。

摩斯漢堡① 相遇

和幾個業主在不同年代——1984 年的 PRGR（Progear）、1985 年的摩斯漢堡、1986 年的 LACOSTE、1987 年的日本鑛業——分別各自連續工作了 22 年、15 年、7 年、8 年，每年逐漸增加工作的廣度，公司也順利地成長茁壯。

特別是 PRGR 與摩斯漢堡，與業主建立了長期合作關係，不只廣告製作，甚至連行銷企畫、商品開發也參與其過程，深深地進入了企業的經營核心，與企業一同做品牌。

這些工作經驗確立了 DRAFT 工作型態。

PRGR 的故事會在之後的篇章說明。

我想先聊聊宮田與改變他的那位貴人。

那是關於摩斯漢堡的創始人——櫻田慧的故事。櫻田比宮田大了11歲。從日興證券的上班族轉行，1972年時在東武東上線成增站開了摩斯漢堡第一號店，就此開始建立摩斯漢堡王國。1973年推出的照燒漢堡成為熱賣商品，櫻田慧以創業者的身分掌舵，開始進行全國連鎖店的擴張，經營手法受到非常好的評價。

不管是什麼種類的高爾夫球都很喜歡的櫻田，看到PRGR廣告的表現手法與過去的高爾夫廣告設計都相當不同，於是找上了宮田。

「摩斯漢堡已經超過250間，希望能一口氣朝1000間店的目標前進。因此需要製作全新型態的直營店。可以請你幫我設計新的店鋪嗎？」

「我不是建築師。」面對櫻田的詢問，宮田這樣回答後，也介紹了室內設計師的朋友

給他。於是櫻田在當天就跑去找那位室內設計師開會，但沒多久又回來找宮田。

「我目前沒辦法負擔像那樣的室內設計師的酬勞。」

當時宮田對於連鎖加盟店沒有抱持著什麼好印象。不想在這種像是撿現成的商業模式下工作，正覺得困擾的時候，「不然我們先一起打場高爾夫吧！」他答應了櫻田的邀約。

然而宮田卻在高爾夫球場，因為一件事而動搖了不想接這個案子的決心。打完9洞要吃中飯前，他與櫻田一起去洗手。用毛巾擦完手之後，櫻田開始擦拭洗臉台與鏡子。宮田心想，像這樣的工作，讓負責清潔的工作人員來做不就好了嗎？

後來又受邀了一次，到了別的高爾夫球場。這次，將成為第二代社長的常務董事，也一起在場。一起去洗手的時候，與社長兩個人開始擦起了洗臉台。連地板也開始清潔起來。

宮田終於忍不住問了常務董事，做這件事情的原因。

「為什麼要做這樣的事情呢？」

「這樣之後進來使用的人，也會因為乾淨而感到舒適啊。」

「對於那件事情，微妙地想了一陣子，這是自己沒有的思考方式。於是抱著與這群人一起工作看看，搞不好會有一些有趣的事情發生的想法，就這樣子，摩斯漢堡的工作便正式開始了。

摩斯漢堡 ②　打理環境

《「摩斯漢堡」經營的味道——連鎖加盟店商業模式的光與影》此書中記載著，宮田接下摩斯漢堡的工作後，隔年的1986年與社員一起討論新企畫案到深夜的身影。

「宮田識，38歲，留著鬍子，講話速度很快也很魯莽，看起來很像是黑道老大風格的大叔。穿著很寬鬆的設計師款襯衫。但仔細看的話其實是個美男子，和他一起工作的人每個都對他很有好感。」（摘自該書一三二頁，高頭弘二著。1991年發行。Diamond社）

在連鎖加盟店中有所謂的SER（ザー）與SEE（ジー）。SER代表總公司（取自Franchiser的字尾），SEE代表加盟店（取自Franchisee的字尾）。SER（總公司）

提供SEE（加盟店）使用商標的權利與相關技術支援，加盟店則需付給總公司抽成費用。

「SER必須負責SEE的一生。」會長曾這樣跟我說。

在摩斯漢堡最初的工作，並不是設計製作海報與商店道具。而是先實地勘察數十間加盟店的狀況。

「不管是哪一家店，看起來都很像個人經營的西洋食堂。也有那種在營業時間悠哉掃地的店。有的在收銀機櫃臺把布偶、聯合募款箱、摩斯娃娃的公仔緊密地排成一列，也有那種拼貼花布的手作看板。」

但各加盟店裡卻沒有貼海報的地方。需要張貼的海報是以加盟店向總公司購入的方式，自由選擇要購入的官方海報，但有些加盟店沒有編列海報的費用，就以自己手繪的POP海報代替。

「於是最初進行的工作是──製造出可以傳達訊息的環境。」

在進行廣告設計之前，需要先製作出店裡可以張貼海報的地方及放店頭ＰＯＰ的位置。看板考量以容易維護的鋁製品為主，甚至為了能發揮出製作好的海報及傳單最大的效果，也提案了一些行銷的企畫。像是海報到離商店最近的車站去張貼，傳單則是到附近去發送。

「送傳單的方式不是Posting，而是Knocking。不是丟到郵筒裡去，而是在夏天時穿上襯衫打好領帶，一家一家叩叩叩地敲門打招呼，一邊告訴對方『我們店現在正在做這樣的活動喔！』一邊親手將傳單交給對方。這種方式非常有效果。」

接著必須設計好傳達訊息的方式。

「之後進行的工作是，製作出一個能夠將總公司規劃好的行銷企畫，方便大家一起進

行的系統，並提撥營業額的 1% 來當作行銷費用。」

甚至連整年度的行銷計畫都建立好了。

「我提議了在什麼樣的時間點推出什麼樣商品的計畫，以一年為單位，製作出一個定期在店裡進行活動的商業構造。」

櫻田提出希望能夠不透過電視、藝人、活動贈品來宣傳。摩斯漢堡當初故意在條件較差的地段開店，這是一種被稱之為「巷內經營」的商業戰略。「我們原本就是在三流地段以商品與商店的實力來與別人一決勝負，所以希望在宣傳策略上也將此精神貫徹始終。」

櫻田說明了自己的想法。

「電視宣傳會決定商店在顧客心中的位置。比起透過電視宣傳，不如讓顧客直接來店裡感受比較有趣，可以接收到許多資訊。店裡人聲鼎沸吵吵鬧鬧的感覺，也會讓人感到好

像有很多有趣的事情在發生。『歡迎光臨！』的聲音聽來爽朗很有精神，店裡空間乾淨又明亮，光線大把地從室外灑進室內，在那樣的空間嚐著好吃的食物。」

以「將所有宣傳物製作成會說話的媒體」為目標，從吃著食物就能看見的拖盤餐墊紙開始，製作了各式各樣的行銷宣傳物、廣告布條、店內海報等，數量多的時候，一天便需要發包工廠製作一個印刷物，一年大約發包印刷了300個宣傳物。

當時有本叫做《mosmos》的免費雜誌非常受到歡迎。總公司員工與店員，甚至客人都有可能成為雜誌採訪的對象，這本全民參與型的雜誌，發行量為80萬本。1991年到1996年間發行了19回。連收集雜誌的死忠粉絲都出現了，後來沒多久就把雜誌集合起來發行珍藏版。甚至還有人會收集拖盤餐墊紙，熱潮席捲了全國。

「宣傳費用打不贏麥當勞，所以就想說我們可以變成那種吸附大魚的吸盤鯊就好。請

麥當勞擔任漢堡的宣傳工作。客人可能看到麥當勞的廣告，想著要吃漢堡的時候，再想辦法讓他們來摩斯漢堡。我們的戰略便是準備好吃的食物，整理很舒服的空間，提供打從心裡可以感受到的溫暖服務；使用新鮮的蔬菜，並傳達給客人瞭解我們是如何調理來自哪裡的食物的詳細資訊，讓他們吃得安心。麥當勞越是進行宣傳活動，我們的客人也越來越多。

甚至很多客人跟我們說，『看了電視廣告所以來買漢堡』，但我們根本連一次電視廣告都沒上。」

等待時機成熟，宮田便開始著手他最拿手的傳達企業理念的新聞廣告系列。

在宮田身邊有一位曾擔任過摩斯漢堡 ＡＤ 的和田（舊姓‧江川）初代，說了一些心裡的想法。「連續進行了此工作五年，覺得已經做了很多事情，累到不成人形。但宮田卻在那個時候說：『終於可以開始正式宣傳了！』進而開始刊登企業廣告。」

86

不屈不撓地把整個大環境給整理好，宮田與摩斯漢堡的經營團隊，彼此則建立出一種非常稀有的信賴關係。

摩斯漢堡③ 深陷其中

一開始，都無法取得 OK。

不管換了幾個攝影師，櫻田都說：「不對，這不是我想像中的照片。」就算拍得很有風格，拍得看起來很好吃，或是交給專門拍食物的攝影師拍攝，也都無法讓他滿意。

櫻田說：「熬煮湯頭的時候，一邊唸唸有詞地說著『變好喝吧，給我變好喝吧』，一邊用小火攪拌熬煮，湯就會真的變好喝。照片也是一樣，一邊唸著變好吃吧一邊拍照，才會拍出好照片。只是拍攝看起來好吃的照片，是不行的。」

但就算這麼說，還是不知道該如何具體進行才好。

「最後雖然攝影委託了和田惠先生進行，但他一開始也非常辛苦地摸索該拍攝怎樣的照片才好。但後來在某個時間點，他拍攝的照片忽然開始被認可了。我不知道到底是哪張照片用怎樣的方式被櫻田會長認可，但在某一天，會長對照片的事情就再也不多說一句什麼了。可能是我們想要拍攝出讓他滿意的照片的心情，傳達給他了吧。就像是在照片中感受到，如同母親想要為孩子做出好吃料理的心情一般。基本上，會長只希望跟做事有幹勁的人一起工作。能夠將會長想像的樣子具體實現出來的是宮田，所以就無法再拜託別人做這份工作了。雙方建立出的關係非常地緊密。」

1994年玄米脆片奶昔的海報裡，為了呈現出冰冷感，將奶昔放入冰凍過的玻璃杯裡進行攝影。照片完成後，宮田向摩斯總公司提案，乾脆實際在店內提供冰凍過的杯子裝奶昔。後來總公司員工真的實現了這個想法，找來冰凍過也不會裂開的杯子，實驗需要冰

凍的溫度與時間。店舖的員工就多花了一些時間把杯子冷凍，在店裡讓客人感受到夏天裡以客為尊的舒適服務。

曾為ＡＤ的和田初代（1983年～1998年在ＤＲＡＦＴ公司服務。現為 D-hatch 創辦人）說：「宮田先生做到會被以為是摩斯漢堡的員工一般，整個人深陷於對方公司之中。行銷企畫和商品開發，甚至連人事異動都能表達自己的意見。所以我覺得如果連我都一起陷入的話，就不好了。」

和田也得到櫻田相當多的信賴。

「雖然次數不像宮田先生那麼多，但有時候會長也會邀我吃飯。但我當時太忙，所以經常拒絕會長的邀約。宮田先生會跟我說：『有時也賞臉去一下嘛』。」

ＤＲＡＦＴ的上班時間也配合摩斯總公司變成早上8點30分。（現在是9點）。宮田

90

甚至也做了顧問般的工作。

「開始會有加盟店的老闆打電話來，要求我們去看看他們的店面。比如說，位於名古屋的酒店街的店面，我們去看了之後，發現店裡只有一群大口吸菸的高中生。客層很糟糕，一般人都害怕而不敢進門消費。」

於是宮田想辦法逼迫老闆做出決定。「要嘛將店員全部免職，要嘛就把店收起來。」當時的店員沒辦法制止高中生的行為，因此重新雇用了可以堅決地向高中生說：「在店裡抽菸會妨礙我們做生意」的店員。並在店裡裝飾了花束，改裝成比較可愛歡樂的店內風格。讓那些高中生覺得「店的感覺不對、已經不是他們可以聚在一起的地方了」，作戰成功之後，抽菸的高中生再也不來店裡，店裡的客層也變好了。

摩斯漢堡為了進行有效果的地區性折扣活動，將各地分公司統合，重新制訂出十幾個

分區，根據分區規模分配行銷費用。宮田到全國各地出差，與加盟店的老闆們開會到晚上，根據不同地區篩選出問題點，並對症下藥規劃相應的行銷企畫。

不過，對於櫻田信賴宮田、經常與他一起打高爾夫、吃飯，甚至討論公司經營面的狀況，摩斯漢堡內部的管理幹部當中，出現了不少不滿的聲音。

1997年5月，櫻田突然辭世，享年60歲。當時公司的體制產生變化，2000年時DRAFT與摩斯漢堡中止了合作關係。

「像這樣外部非正式員工太進入企業核心的合作方式，不能再有下次了。不管是包裝公司、製作濃湯的公司、甚至連生產漢堡肉的公司都認識。還被會長指派任務，到澳洲的塔斯馬尼亞（Tasmania）去看牛隻的狀況，所以也能掌握以怎樣的人際關係進行工作，用多少預算讓整個計畫順利進行等企業內部情報。最後連加盟店的店長與店裡的工讀生都認

92

識。不認識的大概只有有商務往來的銀行與證券關係的人吧。」

像是摩斯漢堡的工作等，與宮田有長期合作關係的攝影師和田惠說：

「宮田先生其實很笨拙。不是那種可以巧妙利用廣告設計的手法表現，來說服企業做事的類型。而是將讓自己深陷於對方之中，整個合為一體後，讓對方做事的方式，朝著他希望的方向進行。我曾和他在 Panasonic 電工與〈來自世界的 Kitchen〉兩個案子合作過，跟摩斯漢堡的合作方式一樣。能夠這樣與企業一起工作的人，在我認知的印象裡，除了宮田先生以外，再也沒有別人了。」

摩斯漢堡④ 瞭解使命

櫻田是一位具有領袖魅力的經營者。

1987年，櫻田在一場針對實習生的講義裡，曾有一段話被《面向夢想的雜草們——摩斯漢堡巷弄內經營的秘密》此書收錄。

我引用了開頭一段內容。希望讀者可以想起本書第一章〈本來〉的內容。櫻田的這段話，可以和一邊喊出自己的志向與理念，一邊總是回到本質思考的宮田的身影，相互對照。

——櫻田是這麼說的——

＊　＊　＊

藥局其實擔著很大的使命，但很多藥局卻一丁點都沒意識到，只是單純地做著生意。

問起藥局的使命是什麼？絕大部分的人面對這個問題，都會失神以對。藥局從受傷、疾病預防到治療，與該地區居民每個人的保健都有關係。因此必須要蒐集很多資料，向衛生局詢問不同季節的流行病狀況，或是今年的感冒特徵是什麼等。

不知道地區居民什麼時候需要藥品，因此必須以「不管什麼時候都歡迎」的24小時營業方式來經營。睡覺的時候也必須在鐵捲門上大大地貼著「不管幾點都沒關係，請按門鈴通知。」的告示。

但是大家似乎都忘記了這個使命，只考慮如何賺大錢。（中略）因此經營方式就越來越奇怪。

藥局如果能意識到自己的使命並且拼命去做的話，一定會打動附近居民的心。如果有其他業者故意以低於市價販售藥品來搶客人，就算被搶走一時，也一定會回到你店裡。如果能清楚地了解自己的使命，就能訂立出確實的行動計畫。因此，思考方式非常重要。隨著思考方式產生意識，自己的使命進而覺醒，勇敢前行的能量也會隨之而生。（中略）

想做工作的話，就做會被感謝的工作。如果不會被感謝的話，這個工作就沒有進行的意義。以簡單的方式來說，我們公司的原則就是「店是因為客人而存在」。哲學觀或原則與「賺錢」一點關係都沒有。但其實這種方式卻意外能賺到錢。（中略）

也就是說，不是因為單純想賣漢堡開店。而是想以漢堡這項「食物」，藉由摩斯漢堡的「經營方式」，給予很多客人感動的時刻。想做一些能夠被大家發自內心說出「謝謝你」的事情。不管什麼時候來這家店，都能夠讓人心情感到平靜閒適。店裡的每個角落都很漂

96

亮、商品很好、服務品質很不錯、空間也很舒適。不管哪一點都讓人覺得很厲害。希望能被稱讚因為摩斯漢堡來到這裡開店，整條街的感覺不僅變得漂亮，連住在這條街上的居民意識都改變了。

信用就像是「木桶中的水」。

不能只是在腦袋裡思考人生這件事。那就像是在木桶中的水一樣，越是想在木桶裡把水撈往自己的方向，水越是會遠離自己。將水撥往自己的反方向時，那些水反而會回流到自己身邊。人生就像是這種狀況。在自己能夠做得到的範圍裡，試著用盡心力為別人付出看看，一定會在某一天回饋到你身上的。（中略）但如果期待回饋而做的話，反而會覺得厭煩，能夠好好照顧別人是領袖人物的條件。

（摘錄自前述書籍的 300～309 頁。加藤勝美著。出版文化社。1988 年的

第一刷。更改了部分重複的內容。）

* * *

我們能夠從櫻田這段演說當中看見宮田工作態度的原點。

宮田在摩斯漢堡的工作中繼續學習，且從此工作經驗裡摸索出獨特的方法論，並活用在 DRAFT 其他的工作中，以各式各樣的型態出現。

98

PRGR ①　反方向的概念

橫濱橡膠開啟全新的事業版圖，成立了高爾夫球用品品牌──PRGR（Progear）是1983年的事情了。

最初販售了高爾夫球。隔年1984年，販售使用碳纖維素材的高爾夫球桿。宮田從該年度開始擔任廣告設計。

碳纖維比鋼材的價格高，但重量較輕。當時以鋼材為主的高爾夫球桿還是主流，但以碳纖維製成的桿身與桿頭，以初學者來說，更能輕易掌握因而受到市場的注目。

由於較晚加入市場，因此當時公司的業績目標只要達到 4% 的市佔率就好。

「4％的意思是持有球桿的20人裡使用ＰＲＧＲ球桿的人連一個都沒有，所以我覺得業主真的是一個怪人。既然如此，廣告的概念乾脆也往其他公司的反方向操作。不請知名高爾夫球職業選手代言，不拍攝在晴朗藍天下的高爾夫球場揮桿的照片。也不說明產品的特性。文案則表達一起好好享受打高爾夫球樂趣的感覺。印刷上去的文字，小到無法看清楚也沒關係。」

照片以黑白色調呈現。精悍的外國人模特兒，將高爾夫球桿握在手裡靜靜地站在一旁。像是在戰爭前的冥想一般。抑或是品嚐著一決勝負後的快感。「鐵人。」則是當時的文案，改變了以往的高爾夫球品牌廣告形象的嶄新表現。

型錄則比廣告設計做得更用力。也是以別家品牌不做的事情為主要概念，像是不在攝影棚拍攝照片，反而跑到函館、夏威夷、洛杉磯等高爾夫球場進行外景拍攝。

100

「當時的型錄不像型錄，很多都像是廣告傳單的樣子。拍攝球桿放在地上呈現扇形排列的照片而已。ＰＲＧＲ的照片則是將球桿插在球袋裡，然後排成一列，放在高爾夫球場當中拍攝。像是在插花一般。因為球桿插在袋子裡固定著，就能轉動球桿，讓鵝頸（桿頭後方彎曲的部分）的狀況等，從不同角度強調出各種球桿的個性。以我來說，與其說是要用從來沒拍過的方式來嘗試，還不如說希望能讓商品充滿生命力。就算是型錄，也希望以一般完全不同的世界觀，來製作出只有ＰＲＧＲ才有的感覺。」

把想呈現出的特點表現出來，宮田也詳細地說明此類商品的特點，和以此理論進行設計手法的佐證。

「認真地做好型錄後，商品的業績會慢慢地變好。因為憑藉型錄買東西的人很多。跟買汽車一樣。收集很多不同的型錄，在家裡慢慢地考慮比較之後，就會到店裡購買。因此

在銷售方面，型錄很重要。不過這對設計師來說很麻煩而且不有趣，因此很容易在設計上偷工減料。」

不是只有設計廣告，也不是只有設計型錄，而是設計品牌。

「如果只是廣告打得很大是沒辦法做好品牌的。用了商品發現好像沒想像中好用，或是型錄做得很爛等，商品的性能、型錄和整家店的感覺，如果與廣告表現出來的感覺不一致的話，品牌就不成立。因此才會希望進到業主的公司裡，對所有業務都探頭去瞭解一下狀況。如果不這麼做的話，就沒辦法幫業主做品牌。做那種跟商品本身沒關係，讓業績一下子變好的廣告，不是我擅長的領域。而我，也不想做。」

PRGR ② 先驅的構造

PRGR 能開發出劃時代的高爾夫球桿,與此息息相關的有兩位重要人物,一位是運動事業部長的寺本光武,另一位是排行第二的斉藤真吉。

斉藤同時具有構築理論後能將其實際證明的才能,與領先時代一步預測未來的直覺。

當時,他率先著眼於不太被他廠品牌注重所謂「桿頭速度」的概念,進而開發出應用其理論的高爾夫球桿。

揮桿的時候,讓桿頭的速度越快,越能讓小白球飛得又高又遠。某個程度上加重桿頭的重量,減輕桿身(連接桿頭與握把中間的桿子)重量,就能讓桿頭速度變快。

為了讓桿頭速度變快，首先進行的工作是將桿身輕量化，並增加長度。而為了讓擊球時能準確擊中桿頭的甜蜜點（Sweet Area）（註），必須把桿頭的體積變大，於是就設計出跟以往完全不同形狀的桿頭了。

擊球距離較遠的長鐵桿（Long Iron）對於初學者來說比較難以掌握。傳統的長鐵桿形狀都是桿頭較薄，甜蜜點的區域較狹窄，因此需要高度技術駕馭。PRGR的長鐵桿將桿頭加厚，重心變低，擴大了甜蜜點的區域。厚度增加會讓重量隨之變重，但因為使用碳纖維素材，中空的素材特性讓桿頭變輕，又厚又輕的長鐵桿於是誕生。此外，則將劈起桿（Pitching Wedge）等容易打擊的球桿桿頭變薄並加重。

把本來輕薄的部分加厚，或把本來厚重的地方變輕薄。PRGR賦予傳統的高爾夫球桿樣式一種全新的姿態。

「目前現有一些關於高爾夫球桿的理論，幾乎都是由PRGR率先提出，像是以桿頭速度為基礎，探討出球角度與小白球旋轉週數的關係等，只是大家沒有意識到這件事而已。」宮田說著。

「這間公司經常會以『可能是這樣吧？』的思考方式做出很多假設。比如說思考著『與其揮著鐵棒，還不如拿繩子綁著鐵球，可能可以揮出較快的速度，如果假設成立的話，那麼把桿身的重量減輕，就能讓桿頭速度變快』像是這樣之類的創意，之後就製作模型進行實驗，從數據驗證假設是否成立。」

這個思考方式會在本書第三章最後名為〈可能、可能、可能〉的文章裡說明。宮田不是高爾夫球桿開發小組的成員。不過他在銷售方式當中，也做出了假設來提案。

「為了更換高爾夫球桿，需要龐大的花費。若能收購舊的高爾夫球桿，並提供販售給

品牌使用者二手球桿購買的方式，或許就能讓顧客輕鬆地購買需要的球桿。提出這個建議之後，販售ＰＲＧＲ的專門店採納我的意見，取得了可以販售二手商品的許可證。」

註：甜蜜點，原文「スイートエリア」，亦即是 Sweet Spot，指高爾夫球桿頭，或棒球棒、網球拍等，擊球面的中心點，最有效點、最佳的擊球範圍。

PRGR ③ 有理念的品牌

在第一章最後說明「表現」、「架構」、「志向」的三個階段，可以拿 PRGR 當成一個明顯的例子。

實踐完全相反概念呈現的廣告當中嶄新的「表現」、高爾夫球桿革命性創新的「構造」，以及販售商品的全新商業「架構」。以及斉藤真吉將「志向」注入品牌的「基本理念」。在此稍微介紹一下 PRGR 成立數年後，整合出的「PRGR 的基本理念」。

以下為 17 項中的 11 項。

首先是前半部——

* 「快樂的高爾夫球」之前應該先擁有「快樂的人生」

* 高爾夫球是為了擁有「快樂人生」的構成要素之一

* PRGR所認定的「優秀高爾夫球手」，也可說是「優秀的人」、「體貼的人」

* PRGR的員工都是喜歡高爾夫球而且有熱情的人。就算寒冷的天氣也會想練習，當然下大雨時也會想打高爾夫球

* PRGR追求的是分享（註）。不是業績數字多寡，而是高爾夫球好玩以及開心的地方

此與之前引用摩斯漢堡櫻田慧在講義中的內容，有許多明確相同的共通點。「不是因

108

為單純想賣漢堡所以開店。而是想以漢堡這項『食物』，藉由摩斯漢堡的『經營方式』，給予很多客人感動的時刻。」這段櫻田說過的話，與ＰＲＧＲ希望透過高爾夫球讓更多的人能享受快樂人生的品牌理念漂亮地吻合。兩相重疊的部分，正可以當成簡述宮田追求之道的概要。

接著繼續引用後半部──。

＊ 廣告充滿著「謊言」。ＰＲＧＲ的廣告不做「商品的宣傳」

＊ ＰＲＧＲ想要傳達的是對於高爾夫球的「想法」

＊ ＰＲＧＲ在形式上的習慣和外觀都很美。直率、誠實，以實話來行動

＊ 如果看了ＰＲＧＲ的廣告，成為本來暫停練習高爾夫球的人，又開始想去練習場

的契機的話，會讓我們開心

*　與其進行十次的會議和寫了一百頁的報告，還不如做一個試作的模型進行一次實際的測試

*　PRGR的社員工作量都很大。但那是因為工作很有趣，才一直沈浸其中，不是那種痛苦工作的概念

「廣告充滿著謊言」這句話沒辦法當作沒聽見。真正的意思讀了2003年齊藤真吉在雜誌上說的話，就能理解了。

「雖然這樣說對宮田先生會很不好意思，但我覺得商品其實本身就具有為自己宣傳的力量，根本不需要廣告來幫忙──我也認為像這樣的商品開發才最理想吧，不能本末倒置

110

地過度依賴廣告、在意宣傳效益。開發商品的人，必須要有那種憑藉著商品本身魅力一決生死的魄力才行。廣告當中一定會有一些美化實品的地方，雖然可能是說著真話，但總感覺有些地方假假的。因此，以極端的例子來說，廣告內容不管要做什麼都沒關係，讓客人隨時都能覺得『因為是那家廠商說的話，所以是真的』才是最理想的廣告。與人際關係一樣，不是常有『因為是那個人說的話，所以能夠信任』這種狀況發生嗎？」（美術出版社《デザインの現場》2003年6月號特集・長壽廣告的秘密〈宮田識 × PRGR〉，第37頁）。

　　嶄新的廣告，可以刺激開發者的自信。嶄新的製品，能刺激藝術總監的才能。具有理念的產品開發，能產生信賴，培育品牌。PRGR 與 DRAFT 的關係雖然在 2006 年結束，但22年的信賴關係當中，一起培育了一個理想的品牌。

註：原文為シェア（share），在日文的表現中，有「分享」的含意也可譯為「市佔率」，此應帶有雙關暗示，重點雖在「將打高爾夫球的樂趣分享給眾人」，但此品牌價值被認可時，商品市佔率自然上升，理所當然地業績也會變好了。

第三章

實行設計之道

禮貌與規矩

有些事情不會改變。

「只要符合時代的潮流做什麼可行——我很否定這種對設計的作法。因為現在這個時代並不正確。不管是哪個時代，正確的事情與錯誤的事情總是交互在發生。什麼自由啦、和平啦，對我而言是不值得信任的事情。什麼叫做自由？什麼叫做和平？這些都會因為時代不同而有所改變。」

既然如此，不會改變的東西又是什麼呢？

「比如說勇氣。不管是什麼時代，只要覺得這是好的事情，就需要進行這件事情的勇

氣，如果覺得不對勁，也需要停止做這件事情的勇氣。因為如果做到一半，覺得不應該再進行下去，就會需要抵抗一開始決心的勇氣。勇氣不管在什麼時代，應該都是最重要的事情吧。捉準時代潮流、大量地賣東西，不叫設計。超越時代的束縛，將不會改變的事物向大家傳達，才是設計的職責所在。」

接著要述說禮貌與規矩的事情。因為從來沒有思考過這兩者的差別，聽到的時候，頓時恍然大悟、茅塞頓開。

「規矩會改變，但禮貌不會。規矩是一種約束事項。規矩與決定會因為組織不同而有所差異，並迎合時代改變。禮貌則是因為希望對方可以感受舒適，因而自己率先行動，為他人著想的心意，不管是什麼時代都不會改變的吧。」

關於禮貌與規矩，以下有段，是我到一個幾乎以往每週末都可看見宮田身影、位於栃

木縣那須的高爾夫球場採訪時，聽到的小故事。

「曾拜託過大家，今天要穿著外套來吧？」

那時剛好8月中。雖然說是避暑聖地，但還是很熱。

「那是這個高爾夫球場的 Dress Code（服裝規定），如果穿T恤的話，沒辦法進來這個高爾夫俱樂部。這是此場所已經決定好的事情和規定，不過擦拭使用後的洗手台，或是整理浴室的木桶，則是禮貌。」

在上一章有提到，摩斯漢堡的前會長櫻田慧擦拭洗手台的故事，在此連結起來。

「禮貌能讓人感覺舒適的心情如微風般吹拂，那份好心情無可取代。在這個高爾夫球場，從早上開始，會員們就不斷向彼此問好。這些會員就算到別家的高爾夫球場，也會跟其他人問好。向不認識的人打招呼，是一件不太容易做到的事情，但應該沒有那種被問好

116

反而心情不好的人吧？」

徹底實踐禮貌則需要勇氣。

「我在大浴場看見室內拖鞋亂七八糟的時候，不只拖鞋，連放在外面的鞋子都會重新整理排好。以前會覺得很不好意思。會覺得不需要我做到如此地步吧。現在的話覺得還好，就算被誰看到，指指點點也沒關係。不只是自己，連別人都會覺得舒服最重要，覺得是一件好事時，就會情不自禁地去做。」

高爾夫球可說是必須實踐禮貌的運動。

「打高爾夫球的過程裡沒有裁判，自己就是裁判，不會有人會一直三不五時地看著自己打球，如果想要作弊的話，作多少都可以。開始打高爾夫球的時候，總是和想要作弊的自己內心不時戰鬥著，後來開始認真思考禮貌這件事，並學會如何壓抑那份心情。光是在思考

『反正沒有人在看，所以動一下球也不會有人發現吧？』的當下，就已經算是作弊了。因為違反禮貌。」

因為自己是裁判，所以要怎麼解釋規矩都可以。甚至可以自己創造一些特別條款。但不讓自己這麼做的就是心中那份禮貌，不管有沒有人在看，不做出讓別人心裡感到不快的事情——。規範自己行為最有效的準則，是比「規矩」還更需遵守道德標準的「禮貌」。

「打了高爾夫球，開始思考關於禮貌的事情之後，就變得能夠分辨正確與不正確」的事情了。我覺得粗魯的人，也變得不那麼粗魯了。從高爾夫球學到的事情影響我很多。不過我只是因為喜歡打高爾夫球，才持續維持這個興趣。」

宮田擁有進入單差點的實力。

「各個高爾夫球場都具有自己的氣氛，那個氛圍在沈默當中像是會向你說些什麼話——

樣。當你搭著車到達俱樂部，工作人員站起來向你說『歡迎光臨』的時候，那一瞬間就能感受到那個高爾夫球場的氣氛。盆栽的照顧、櫃臺人員的應對、置物櫃空間的氛圍、桿弟的態度等等，都會受到高爾夫球場的氣氛感染。如果是新的高爾夫球場的話，因為整個場地還是分散的感覺，因此感受不到什麼東西。好的高爾夫球場會具有獨特的氣氛，感受那個氛圍來打球，就可以度過愉快的一天。如果在打球的時候遇到讓人覺得不可思議的事情而不開心的話，就會以一種憤怒的心情打完一輪。」

「禮貌可以製造氛圍。

「如果客人能從高爾夫球場的會員身上感受到大家都很有精神地打招呼，連走路方式都不太一樣之類的小細節的話，在那個瞬間，自己也會開始改變走路方式，迎合那個氛圍。能夠具體製造出那種氛圍的就是設計手法。能夠理解到這一點，設計才會開始變得有趣。」

在工作場合也需要禮貌。

「在我們公司（DRAFT）的話，針對一樓大廳、會議室、走廊、樓梯、廁所、倉庫、廚房等大家使用的地方，是否讓人心情愉快，完全取決於包含我全部的人，如何對待這些地方。共有的場所如果請別人清潔或整理的話，大家的使用方式就會漸漸粗暴不懂得維護，這樣的空間絕對會影響工作。做好工作的可能性或許就此消失。」

與其說遵守禮貌，不如自己率先開始行動。能夠做到這點則需要勇氣。

「偶爾到高速公路休息站的廁所時，看能不能擦拭看看那裡的洗手台。雖然一年可能連一次都不會去，但對於像這種大家共有的地方，可以測試看看到底自己能與之產生多少連結？我覺得這樣的行為，存在著值得思考的地方。」

設計不能只是想著要做好看的東西。不管是商品或是要販售的企業，都需要做到能讓

120

社會認可『存在於這裡沒關係唷』的地步才叫設計。所以我對於銷售方式擬定或是優良商品開發，都會想辦法參與其過程，提出自己的建議。那是我與企業相處的模式。『那間公司廣告做得不錯，商品卻很糟糕』之類的評語，發生在我身上就慘了。」

實踐禮貌就是執行「人之道」。在第三章裡，我們可以看見 DRAFT 如何意識到必須實行「設計之道」一路走來的軌跡。

很奇怪、有問題

「基本上我不喜歡訂規矩。雖然法律上沒什麼問題，但人們在被規定什麼之後，心情總是不會太好。我想重視那個看不見的，像是感覺的東西。不能說只要在沒觸法的範圍，就什麼都能做。就像一開始要解散創立的公司時，經理建議可以申請自願破產就不需償還借款的例子一樣，覺得這是很奇怪、有問題的事情。」

這件事情曾在第二章〈公司解散、黑暗的時代〉當中提及。也能連結到在前言的部分曾說過「杏樹突然在不對的季節開花」的事情。兩者皆是從「有問題」開始的故事。

「不時地去思考『好像哪裡有問題』，這也可說是事情的全部。感覺到有問題的時候，

就稍微改變一下工作的方式。工作順利到不行的時候，通常鐵多時候，都有一些潛藏的問題尚未發生。思考著『怎麼今年會特別順利呢？』的時候，最好能先做一下準備。因此，當眼前的工作開始發生奇怪的狀況時，新的工作已經蓄勢待發了。」

覺得奇怪的地方不只是身邊的事情而已。

「大約10年前，開始厭倦經濟的空中戰。不像是在一般賣東西的感覺，而是用電腦操作之後，錢就咻咻咻地在看不見的上空交錯飛舞。亞洲與阿根廷的通貨危機就是如此，而使得一國經濟產生破產問題。二十幾歲的年輕人使用電腦操作股票，竟然就能在短時間內賺進數億日幣！一直覺得這樣的賺錢方式很奇怪，遲早有一天會有問題的。」

當時在日本，曾發生如 Livedoor 事件與村上基金事件（註）。其後，國際投機資本在各個市場表現，競爭也越趨激烈，而以美國的次級房屋貸款危機為開端，也演變成為全世

界的金融海嘯問題。

「我一開始就有預感，可能會有這種問題發生。現在狀況不好，對企業來說反而是很好的機會。再次創造出腳踏實地開發商品為基礎的公司結構的時機，將要到來。」

一些控股公司的現狀中也感覺到「有問題」。因政策鬆綁，在日本能持有集團企業股票的控股公司（Holdings・Company）也於90年代後期開始出現。

「因控股公司出現，廣告的表現也跟著改變了。控股公司的任務就是管理企業整體的股票，並增加企業資產。控股公司會將目標交付旗下各公司，並督促完成，但如此以來，各公司將會把目標放在讓股價上漲、增加營業額，而不是放在志向與理念。因此，如果營運狀況不好，馬上就會進行裁員和關閉工廠，宣傳費用也會在最初時被砍掉，負責人也會喪氣而不再積極。與客人一起攜手，踏實地培育品牌將變得非常難以實行。原本以連結人

124

與企業為目的的企業廣告，也將變成連結投資者與企業的東西。這真的很奇怪。」

便利商店當中也感受到一些「問題」。

「便利商店的商品上架準則是，保留賣得好的商品，然後以新品淘汰業績差的商品。只保留各品項的第一名和第二名，第三名之後的就換掉。有時候，新商品瞬間賣得很好後，又馬上換成別的新商品。便利商店當中，有些地方很徹底地執行這樣的方式。因此，在便利商店無法培育新商品，也無法培養企業與客人，獲利的只有便利商店，這是很奇怪的。

如果一直這樣的話，經過長時間，一些企業將會自然地從世界上消失了。」

企業是社會的公器。

「如此一來，將會變成一個超乎想像的惡質社會。漸漸失去可以輕鬆生活的餘裕。」

註：2006年1月，網路公司 Livedoor 遭東京地方檢察廳，以涉嫌違反證券交易法為由，搜查總公司內部與董事長堀江貴文的住處與新宿辦事處，堀江貴文並於隔年遭到具體求刑。Livedoor 以控股75％的「Livedoor Marketing」公司來與實際上已被 Livedoor 買下的出版社「Money Live」進行換股併購。為讓「Livedoor Marketing」股價上漲，將原本是負債的結算狀況做了假帳，把併購前出版社「Money Live」前的營業額混入「Livedoor Marketing」財報，藉以虛增業績，並以此推動股價上漲。

同年6月，檢方對堀江貴文進行調查時發現，與堀江貴文有密切來往的村上基金董事長村上世彰，涉嫌內線交易。村上獲知堀江貴文有意併購富士電視台大股東「日本放送」的消息，率先以村上基金買入日本放送18.5％股份，等 Livedoor 大舉買進日本放送股份，造成股價大漲後，再迅速賣出獲利。這兩起事件都造成日股大跌，使得日本股市動盪不安。

126

衣食住遊能源

婉拒工作邀約是非常重要的一件事。

「讓我們用商品的角度來思考一下，如何在正確的事情、還好的事情、奇怪的事情，三者之間進行判斷。覺得奇怪的時候，就不做那份工作。如果認為所有委託給自己的工作都是『正確且良好』的事情，那麼大家就會團結一致地用相同的思考方式讓工作順利進行。

覺得工作內容的商品本身品質很好的話，就算很辛苦也不會覺得累。如果內容有一些地方覺得很奇怪的話，就會變得非常辛苦。會有一種『到底我在這裡幹什麼呢？』的心情而盤旋不去。」

但也不是說只要商品優質就好。其實還有隱藏在背後更為複雜的問題。公司形象、銷售方式、廣告、價格的設定等等，有許多因素混雜。如果只是業績很好的話，公司有可能變得傲慢。廣告做得很好導致商品業績節節高昇，但如果商品本身的品質不是貨真價實的話，公司價值將不會被社會所認同。所謂的公司會因為社會認同『可以存在與否』而決定其定位。

雖然以我們的工作內容來說，達成廣告主期待的效果，以工作來說就算成立，但也不能說，這樣就是在做所謂正確的工作。我覺得必須要能判斷這個商品對於社會來說是否需要，然後決定如何與企業共事才行。」

如何判斷則取決於「好惡分明的能力」。

「我是一個變好惡分明的人。像是喜歡這間公司、討厭這件商品、沒辦法喜歡會講這

種話的經營者，或者以一臉無所謂的態度賣這種爛東西的公司真的很惹人厭之類的情緒很多，對於各種事情都能有自己的感覺。」

雖說好惡分明，但也不是用自己的興趣做判斷。為了以自己看見的真實視角，不斷磨練感受這個社會的力量與可以看穿本質的直覺，必須從日常生活就反覆以人類基本感覺

——「好惡分明的能力」來練習。

「開始日本鑛業的工作時，我們公司就決定只做跟『衣食住遊能源』有關的工作。只要有這五種要素人類就能生活，在人類根本搆不到的空中做一些金錢交易的工作來賺錢的公司，為我所不齒。」

新聞廣告、企業廣告

企業廣告是為了傳達企業理念與哲學，而被製作出來的一種廣告型式。與為了傳達商品的特色與服務的商品廣告有所不同。

DRAFT經手的日本鑛業的企業廣告，是在朝日新聞、日經新聞紙上版，一年刊登六次的系列廣告。1989年開始，持續了7年。主題的基本概念為「人類、生活、能源、地球」，每年都會決定一個主題，到國內外尋找適合製作成廣告的素材。

製作團隊可能會去印尼尋找椰子與人們生活的關係，到中國看看埋在沙漠的水管線路，甚至去採訪芬蘭使用泥炭作為燃料的狀況。或跟隨著博學多聞的學者南方熊楠的腳步，

130

到和歌山去看看。

宮田對於報紙廣告的情感十分強烈。「以前報紙是各種情報的重要集中地，每一個新聞報導都具有非常強大的力量。讀者閱讀後能從資訊當中感受到強烈的驚訝或悲傷。當然，在報紙出現的廣告作為情報源來說，也相當重要。對我而言，製作報紙廣告比設計海報還要來得重要。」

日本平面設計的世界裡，很長一段時期，一直認為海報才是設計師展現設計力的地方。

但是在海報作為廣告載體來說，力量逐漸減弱的現代而言，那樣的想法已經變得有點過時了。但以平面設計獎的對象來說，海報依然握有很強勢的發言權。

「就算是最資深的記者，也只能在報紙獲得有限的欄位。不過設計師就算資歷很淺，卻能獲得設計報紙一頁的全版廣告或兩個頁面的跨頁廣告的權力。現在的讀者可能對報紙

不怎麼信任，但它還是一種無法被取代的新聞媒體。」

當時，像是要與記者投注在新聞報導裡的心意一較高下一般，讓社員們互相討論了一下有什麼東西是廣告才能傳達的表現。

離職的渡部浩明（1991~2003年在職。現為INEGA DESIGN創辦人）說：

「我加入日本鑛業的工作只有在最後一年還在職的時候。AD的井上里枝前輩在開會的前一天晚上就會開始焦慮。原因是，當時身為攝影師的藤井保先生一定會在開會時提出自己的創意，而負責文案的藤原大作先生也有自己獨特的世界觀，更別說還有旁邊一直不斷說著大道理的宮田先生，全體都是很固執、難以妥協的成員。以這三個人為對手，身為AD要如何完整地統合大家的意見，不是一件容易的事情。」

因為這種緊張感，而另外發生的小故事也很精彩。渡部談起了這段往事。

132

「報紙廣告刊出後，每次都會有讀者寄信來，是非常讓人感動的內容。日本鑛業在變成『Japan Energy』之後，原本企業廣告的委託正式結束，就把以前曾發表過的新聞廣告重新集結成冊，變成非賣品的特刊，藤原大作先生的文案則變成好幾個獨立篇章的詳實記錄。然後我們將那本特刊送給了那位一直會寄信給我們的讀者。後來我們又收到那位讀者的來信，他帶著那本書重新探訪了每個廣告的攝影地點，讓我們非常感動。也讓我發現，原來廣告能做到這樣的事情啊。」

能夠賣出大量的商品並不是廣告的力量本質。

D—BROS ① 開發產品

我們身邊其實充滿著設計。稍微看一下你的生活周遭，不管是茶几、咖啡杯、花瓶、筆記本，甚至是你正坐著的椅子、或是電燈、窗簾、建築物，連衣服、鞋子等所有的東西，全部都是有誰設計過的。

只要在身邊的商品品質能越來越高，我們的生活品質也會隨之增加。只要設計改變了，生活也會改變。這就是設計的力量。

1995年，DRAFT進行產品設計專案，成立了品牌D—BROS。

一開始販售的是兩種不同樣子的月曆。在公司進行月曆設計內部比稿後，將獲得最多

讚賞的作品實際商品化。1997年渡邊良重成為該品牌的藝術總監，1999年加入了在公司第三年的植原亮輔，發表了許多商品，像是信紙組合、桌鐘、畫有插畫的紙膠帶、花瓶、玻璃杯、咖啡杯盤組等，品項範圍非常的廣泛。

月曆跟萬用賀卡當中，也有使用除了渡邊與植原以外的設計師創意，但D—BROS品牌的世界觀是由渡邊與植原絕妙的設計組合所創造出來的。

品牌成立的時候，中岡美奈子擔任品牌製作人，從企畫到製作管理、通路開發等等大小事皆親自管理。而能夠將D—BROS的世界順利推廣的架構打點好，則是中岡與宮田的責任。

廣告設計公司自己企畫產品成立品牌，並將其視為企業發展的一部份，持續推出新商品發展，而這樣的例子，在世界中還沒有看見類似的。硬要說比較接近的案例是，有一位

美國平面設計師 Tibor Kalman（1949~1999）將設計事務所名字「M&Co」當成品牌名稱，設計了時鐘、文具、雨傘。但卻不像 D—BROS 一樣，有專門的品牌製作人進行品牌拓展。

宮田談起當時設立的原因。

「想買好的筆記本，或是小物收納盒，所以跑去逛街時，很容易買不到自己想要的東西。當時覺得很好、想買的東西都是義大利或法國製，於是就會想說：日本的產品設計師都在幹什麼呢？後來忽然有了個念頭，像是日本童話『咔嚓咔嚓山』（註）一樣，不如由平面設計師的我們，在他們背後點把火，推他們一把好了。」

這是一個很大的挑戰。製造商品販售與平面設計師的工作流程，有很大的不同。從開始製造到行銷販售等未知的世界，都必須靠自己開拓。

的確是一個冒險的嘗試，但以 DRAFT 一路走來的軌跡思考，卻不是一種暴衝般的嘗試。只要將過去到現在 DRAFT 塑造過的品牌拿出來整理分析，就能理解

D—BROS 為何會如必然一般地誕生了。

1. 重視實體的東西與日常的感覺

2. 不只是設計廣告與包裝，連販售方式與商品內容都積極參與

3. 藉著探索「本來」重新回到「本質」的次元，並思考社會與商品和企業之間的關係。

4. 與企業建立長期的關係

D—BROS 可以說是 DRAFT 的品牌研究開發部門。公司背負成本風險開發

商品，不只是「實驗」，更能在市場「實證」，並已持續了14年之久。在實證的過程中，DRAFT擅長以帶有故事性的世界觀來塑造品牌的手法，也一步步地確立起來。

註：原文為「かちかち山」，是日本一則童話，描述有一隻狸貓因經常偷吃一對老夫妻的收成作物，後來被老爺爺逮住囚禁，卻趁老爺爺出門工作時使計，害死了留守在家裡的老婆婆。因此，與老夫妻感情不錯的兔子，為了替老婆婆報仇，假意約狸貓上山砍柴，在回來的路上使用打火石「咔嚓咔嚓」地點燃狸貓背後的木柴。狸貓聽到背後聲音覺得奇怪，問起這是什麼聲音，兔子於是回答：「因為這座山叫咔嚓咔嚓山，所以咔嚓咔嚓鳥就會發出這種叫聲。」等到大火熊熊燒起，狸貓因背部被火燒傷而痛暈了過去。

D—BROS ②　撰寫故事

D—BROS 此品牌最大的特色在於，都是平面設計師才能想到的創意，所開發出的商品。筆記本、日記、萬用賀卡、月曆，因為是由平面設計師較為拿手的印刷與紙張所製成，與其說是產品設計的領域，還不如說比較靠近平面設計的範疇。

紙張做的壁鐘與紙飾品，像是一種用印刷與紙張做的實驗。可以強烈地感受到那種專屬於平面設計師的姿態。

從平面到立體——。在那個過程中，故事就這樣發生了。

品牌中的人氣商品是花瓶。將水倒入平面的塑膠袋子後，使其膨脹，就能成為花瓶使

用。應用了洗髮精補充包的概念。

玻璃杯上頭則繪有不同童話的場景——小紅帽被大野狼襲擊，或是白雪公主收下易容後的皇后所餽贈的毒蘋果等畫面。將水倒入杯中後，透過杯水看到的畫面會因為有放大鏡一般的膨脹效果，而使插畫看起來立體。彷彿可怕的大野狼真的要襲擊小紅帽一般，視覺上有很逼真的臨場感。小小杯子搖身一變，成為了一個劇場。

利用鏡子的效果所設計的咖啡杯盤組也很有趣。杯子的外側鍍上鈀，產生鏡面效果，可反射周圍場景。盤子上印著彩色圖案，當杯子擺上盤子時，杯子外觀反射出盤子上的圖案，杯子與盤子彷彿印刷著同樣的圖案一般。想喝茶時，將杯子舉離盤子瞬間才會發覺其巧妙。

「阿！原來這個杯子外面是鏡子阿！不然換個角度放到盤子上看看，反射在杯子上的

圖案搞不好也會改變。原來自己的手也會被反射在杯子外觀當中。」這樣的思緒就會不斷出現在使用者的腦中。

發覺、驚喜，然後為了想要再挖掘是否還有什麼未知的設計藏在產品裡，於是開始動手調整看看。這種與產品的互動進而感到驚喜的構成，在花瓶或玻璃杯系列當中也能驗證。

「哇，看起來像是塑膠袋的東西，原來可以變成立體的花瓶！」

「大野狼好像要撲向我了！」

從平面的二維象限，轉變成三度空間，產生不可思議感受的一瞬間，會成為驚喜，進而喚起人們的想像力。觸摸到物體的手中，小小的故事確實地在發生。一邊感受物體的真實，經歷一場奇幻的感官體驗。

2006年，D─BROS另外成立一個新的子品牌「HOTEL BUTTERFLY」。

想像一個虛構的旅館，開發在 HOTEL BUTTERFLY 裡使用的咖啡杯盤、信紙組、檯燈等產品。

想像著打開窗戶就能看見湖泊、看起來很舒服的亞麻布與桌巾，早餐是烤得焦脆的土司與香氣四溢的咖啡和紅茶。走廊裝飾著花。在大廳的鋼琴則演奏著世界各地的音樂——。但 HOTEL BUTTERFLY 其實不存在於世界上哪一個角落。

在產品中則有收攏著翅膀的半立體蝴蝶作為特徵。蝴蝶的翅膀花紋是從大自然產出最至高無上的平面設計。美麗的平面圖案成為翅膀飛舞，遨翔於空中。蝴蝶在平面與立體之間、真實的產品與幻想的世界觀中自由來去。蝴蝶振翅飛舞的樣子，能讓人類的想像力飛翔於無限寬廣的空間。

旅館裡需要與衣食住有關的物品，是為了表現品牌世界觀最好的載體。在虛構的世界

裡產生真實的產品，開發的過程也成為說故事的材料。旅館的故事會因客人來訪而越顯豐富，因此 HOTEL BUTTERFLY 的故事如何說下去，將由使用者決定。

D—BROS ③　從之間產生的聯想

與渡邊良重、植原亮輔進行了採訪。

「原本就想製作像是在遊戲與道具中間的東西。」渡邊說。植原接著補充。

「D—BROS 做的事情也就是 between（之間）。有時候是 between graphics and products（在平面與產品之間），有時候是 between utility and toys（在功能與玩具之間），有時候是 between reality and fantasy（在真實與幻想之間）。」

1993 年，Droog Design（楚格設計）於荷蘭誕生，是由海斯巴克（Gijs Bakker）和評論家芮妮瑞梅格（Renny Ramakers）創立的設計協會，與兩位的設計思考共鳴，因而

聚集的設計師不在少數。初期的作品，像是將二手的抽屜用皮帶綁起來，成為一個收納櫃、數十顆電燈泡集合起來的吊燈，或是用樹脂將繩子固化做成的椅子等等，都讓人印象深刻。

在每個作品的機智與幽默背後，隱藏著記憶的重生、環境問題、工藝與現代科技的融合等引人入勝的題材與探討。

渡邊說：「第一次在東京的家飾店中看到 Droog Design 的作品時，心裡想著『被搶先一步了！』因而覺得有些惋惜。但 D—BROS 不只是一個協會，我們以製造商的角度，連商品在市場的流通過程都納入品牌發展的視野，踏實地思考如何讓商品能在商業市場上成立，希望能持續地朝開發產品的方向努力。」

植原隨後補充：「Droog Design 的產品能與人產生對話。與追求形式美感與使用感受的美好的傳統產品設計開發有所不同，對我們而言有深刻的共鳴。」

人們看到楚格設計的作品時，通常瞬間就會覺得有趣。能夠將這種感覺引發出來的速度感，能縮短產品與人之間的隔閡。這種過程與廣告製作是相同的。一開始先求瞭解，再來則進一步欣賞。讓創意能瞬間被使用者理解，接著可能會拿在手上把玩，或是靜靜地看著物品，思考著構造與概念之間的關係。接著就能細膩地感受到物品的細節。不是先從『你看，很美吧！』開始，而是『你看，很有趣吧！』接著才感受到美的姿態。」

從與使用者對話的視角切入開發產品。這就是 D—BROS 的重要特徵。

像是『愛麗斯夢遊仙境』一樣，感受到愛麗斯掉入兔子洞穴時的速度感，以及看見掉到洞穴之後忽然展開的奇幻故事。將這樣的特徵設計在產品當中，構築出一個完整的品牌世界觀。

將 D—BROS 的重點歸納成三點。不管是哪一項特點都與其他設計品牌的商品皆

146

有所不同。

1. 從平面設計師才有的想法所開發出來的產品。

2. 有故事性的世界觀

3. 從與使用者對話的視角切入開發產品

D―BROS 的品牌世界觀讓人類的想像力飛翔，藝術與設計之間也宛如蝴蝶一般自由來去飛舞。直到現在，構築這個史無前例的品牌商業模式，並使之成立的過程仍持續地進行中。

圍繞著麵包的冒險——Caslon

1999年，「Caslon」於仙台開幕。販售麵包、咖啡與 D-BROS 的產品，是一間橫跨三個業種的複合式商店。

宮田參與了背後的經營過程。

一起共同經營的還有川井善博。他在仙台經營數家摩斯漢堡的加盟店，是宮田在做摩斯漢堡的工作時認識的，並成為一起去打高爾夫球的朋友。

Caslon 1 號店在仙台市北郊的泉 Park Town。由不動產公司「三菱地所」開發，人口約為 2 萬 5 千人（2008 年）左右的大規模新市鎮。「三菱地所」邀請川井到該城鎮開

148

店。附近有池塘，背後則有一片綠色山林，是一處環境良好的地方。

川井思考著，希望能創造一間不要全部都規格化的外食加盟店，進而實現加盟店全新的可能，因此找來宮田商量。其後，企畫一口氣擴大，以天然酵母製作無添加物的手工烘焙坊，能吃到披薩、義大利麵等料理的咖啡店，加上販售設計產品的商店所融合起來的店鋪因而誕生。

如同本書第二章所述，宮田因為摩斯漢堡的工作，以經營企畫顧問的身份到全國各地與加盟店的老闆開了很多會。

「當時明明沒有開過店、經營過店鋪，但卻提出了很多建議，像是保持店鋪乾淨、討論店長的資質與能力，或是老闆與店長和員工之間的關係論等，隨著自己喜好說了很多話。

到底哪些是正確的、哪些是信口開河，希望能透過實際經營商店的經驗來確認。」

所有的設計都由 D─BROS 擔任。不管是 LOGO、包裝、看板，甚至傳單，玻璃杯、咖啡杯組等食器、連圍裙、吸管、杯墊、營業用點菜單等，全部都製作原創版本。店鋪外觀是白色方塊的形狀，建築與裝潢則是與室內設計師原成光一起討論後決定的設計樣式。可說設計上從無到有，完全不假他人之手。

後來 Caslon 從賣場中退出，宮田也退出共同經營的團隊，但還是保持著良好關係。

2008 年，Caslon 首次於東京開店，地點選在 JR 立川站 ecute 商場。DRAFT 則擔任設計總監，負責平面設計、食器、內部裝潢等所有的設計業務。

連結一樓烘焙坊與二樓餐廳和咖啡店的樓梯平台，裝飾著由渡邊良重設計的特大掛毯。掛毯上繡有把吐司當成肩膀裝飾與纏繞著法國麵包腰帶的麵包公主。仔細看裙子邊緣的話，會發現裝飾著 Caslon 1 號店純白店鋪的刺繡。

圍繞著麵包設計的冒險故事，已經刻劃十年的時間了。

好喝的啤酒由麒麟來製作

麒麟啤酒（KIRIN BEER）曾被稱呼為「啤酒業界的格列佛」。從70年代初期直到80年代後半，一直維持著60％以上的市佔率，是啤酒業界具有壓倒性實力的王者。然而，市佔率始終只維持在10％前後左右的朝日啤酒，於1987年推出SUPER DRY後，業績開始急起猛追，因而威脅到麒麟啤酒。

宮田當時與尚在電通工作的佐佐木宏一同參與了麒麟啤酒的新商品開發工作，領導麒麟啤酒開發團隊的人是前田仁，團隊成員平均30歲上下，40歲的宮田是最年長的人。80年代末期，麒麟啤酒市佔率落到了5成。雖然與第二名的差距還很大，但朝日啤酒的市

152

佔率確實成長了。開發團隊對此感到了危機意識，認為再這樣下去，麒麟啤酒的 LAGER BEER 將被朝日啤酒的 SUPER DRY 追趕過去。

開發目標設定於全新的主力商品，並反覆進行許多試驗。但卻一直找不到具有希望的方向性，會議陷入了膠著。

「話說，之前好像曾討論過使用第一道麥汁的釀造製法吧？」

「啊，你說那個啊，記得好像是因為成本很高所以就沒進行的樣子。」

「還是說我們試試看？」

啤酒釀製的過程中通常會取兩道麥汁。一開始自然流出的是第一道麥汁。然後會加壓再粹取第二道麥汁。味道不會因為第二次粹取就變得難喝，反而會出現一種獨有的微澀風味，將這兩道麥汁混合後才製作啤酒。

對於不使用第二道麥汁的高成本製法，受到公司內部許多員工的反對。反對意見最強烈的部門是一直致力於降低成本的生產工廠。後來社長親自到工廠說服廠長。

1990年，「麒麟一番搾」正式上市。

發售前以「前導廣告」（Teaser）進行宣傳。所謂前導廣告指的是故意隱藏明確商品資訊，使得閱聽者感到好奇進而對商品產生期待的廣告手法。一番搾的前導廣告以報紙全版廣告的方式連續刊出，至於商品說明則付之闕如。

視覺的概念是瓶子。一個沒有標籤的普通啤酒瓶與另一個宛如藝術雕塑一般的變形玻璃瓶。

「因為是以想要開發出一種新啤酒足以取代LAGER BEER的決心來製作，如果不用啤酒瓶來一決高下是無法成為主流商品的。」

不管是哪一個廣告都寫上大大的「BEER'S NEW」，文案則隨每次刊出的廣告有所不同。以下稍微舉幾個例子。

好喝的啤酒讓麒麟來製作

戰勝麒麟啤酒

到底會變得有多好喝呢

努力吧

「其實這些文案是向麒麟啤酒自己公司員工的心戰喊話。灌注著『讓我們一起開發新的啤酒吧！』、『再這樣下去是不行的！』這樣的心意，先把這些文案放在報紙上向社會

「拋出去的話，公司內部受到感動的人應該也會增加吧。」

企業廣告針對的對象不只對外，同時也包含對公司內部傳遞訊息的作法在日本非常少見，宮田在摩斯漢堡的廣告當中也曾使用過這樣的手法。訴說一些跟以客為尊有關的標語，讓招待客人的意識，也能在不知不覺間進入到全體正職員工，甚至是工讀生的心裡。而因為是報紙廣告，訊息的重要將更加地顯著。

對於商品上市，宮田與佐佐木宏經過非常激烈的討論，決定了廣告的方向性。佐佐木於 2003 年從電通離開自行創業，設立了廣告公司 SINGATA。知名日本電信公司 SOFTBANK 的「狗老爸系列」與邀請個性派演員湯米李瓊斯（Tommy Lee Jones）擔任 SUNTORY 的罐裝咖啡系列代言頭像等廣告，皆出自他之手，確立了他目前正居於廣告設計界第一線創意總監的地位。

曾擔任 ＡＤ 的和田初代回憶起宮田與佐佐木激烈討論的場景說：

「半夜二點的時候開始開會。這時候兩個人的意見還是平行線。宮田先生開始舉例說明的時候，佐佐木先生就會開始舉別的例子。如果問他們：『這不是一樣的事情嗎？』他們會說：『沒有，不一樣喔。』佐佐木先生累了的話，宮田先生就會變得有精神，然後等宮田先生說到累的時候，就換佐佐木先生復活。對於這種永無止盡的討論，我都想跟他們說：『你們真是夠了！』（笑）。雖然明明是認同彼此能力的伙伴，卻不願意承認彼此是在講同一件事情。」

後來啟用了演員緒形拳。商品上市時使用的靜態照片，由坂田栄一郎拍攝。電視廣告的攝影，則請十文字美信擔綱。後來也請十文字來拍攝靜態照片。他們所捕捉到緒形的表情是飲下啤酒感受到的「快樂」。季節食材的插畫與文字，則是請來伊藤方也以毛筆字描

「我們一直把快樂這個關鍵字當成廣告設計的核心。但反而不說明『為什麼會覺得快樂』、『為什麼因為是第一道麥汁所以好喝』之類的根據。只表現出快樂的感覺而已。如果探討到什麼是王道，『不要說太多有的沒的』才是王道。」

摸索了新啤酒的王道，一番搾的廣告從 1990 年開始持續製作到 1995 年。

繪。

不能認輸──麒麟淡麗〈生〉

啤酒業界的戰爭仍持續著。

1997 年，麒麟啤酒不敵朝日啤酒的商品 SUPER DRY 的攻勢。以單月業績來看，一月的市佔率，冠軍拱手讓給了朝日啤酒。另一方面，他廠品牌低價的發泡酒也開始搶市。

發泡酒含有的麥芽比例未滿 67%（現在為 50%），在日本的酒稅法當中，雖無法稱之為「啤酒」，但因稅率較低，可使售價降低，若未滿 25% 則稅金負擔更低，售價更為低廉。

1994 年 SUNTORY 開發出了含有麥芽 65% 的發泡酒「HOP'S」。1995 年 SUPPORO BEER 則開始販售麥芽比例未滿 25%，售價更為低廉的 DRAFTY。SUNTORY

也接著搶售麥芽比例未滿25％的SUPER HOP'S。

於是麒麟啤酒也跟著投入研究發泡酒的行列。曾是麒麟一番搾開發團隊組長的前田仁，依舊擔任開發成員，宮田也加入了此開發計畫。

麒麟啤酒所想像的競爭對手，並不是SUNTORY與SUPPORO那些打前鋒搶市的發泡酒，目標反而鎖定朝日啤酒的SUPER DRY。以發泡酒來迎戰競爭對手的主力啤酒。

發泡酒因麥芽比例不足，因而要製造出濃醇的啤酒風味非常的困難。如果是以清爽的啤酒風味則能一較高下，這個特點正是能與SUPER DRY一分勝負的地方。對於新商品味道有著十足自信的開發團隊進行市調，在不告知啤酒品牌的狀況下進行試喝，此新產品獲得很好的評價。

1998年，麒麟淡麗〈生〉上市了。

「對於好喝的程度可不能認輸。」廣告上的文案這麼說。

「這樣的文案其實包含『不能輸給啤酒』、『不能輸給 SUPER DRY』的隱藏意義。」宮田說。連廣告都意識到 SUPER DRY 來進行製作。

「不以發泡酒的正中心為目標而是針對啤酒正中心。將新商品放到與 SUPER DRY 同樣的位置，然後稍微讓我們的商品看起來比較高級。對手品牌只是不斷重複市場第一名，或是高雅的清透風味等，我們則是具有誠意地一步步將商品優點仔細呈現到市場上。」

在廣告業界中有一個詞彙叫做「鮮活感」（シズル感），シズル原文為 sizzle，原意指的是，肉片在炙熱的鐵板上烘烤時，發出滋滋作響的聲音，轉而形容生鮮食品的新鮮程度讓人感到鮮嫩欲滴，或是熱騰騰的料理剛完成的感覺。啤酒的話，則是指一種冷冽透心的凍涼感。

「將啤酒罐沾上水滴，雖說就能表現出鮮活感，不過我們想先試試有哪些附著水滴的方式。有種專門為各種商品製造出鮮活感的職業，稱之為『鮮活表現達人』（sizzler），請他們加入淡麗的廣告製作後，發現成果美得太不真實，失去了淡麗（註）的感覺。我跟他們說：『把水滴做得像鱈魚子吧。看起來不真實也沒關係。』於是我的設計師就用針筒注射出一顆顆飽滿碩大的水珠在罐子上。」

一顆顆注滿的都是心意。廣告設計團隊不僅不能輸給競爭廠牌，也不能輸給麒麟啤酒的開發團隊——。此與在第二章的摩斯漢堡篇，曾記述過抱持著一邊祝禱著變好吃吧，又一邊攪拌濃湯的心意拍攝的照片一樣，既小心又大膽。那樣的心意會將廣告的世界觀升級。

麒麟淡麗上市後大熱賣。上市首年度就以獲得發泡酒50％以上的市佔率之姿，成為市場上的第一名。麒麟啤酒的發泡酒業績，11年來也一直維持著第一名。只是還是沒能贏

162

過SUPER DRY。2001年，麒麟啤酒在啤酒部分的市佔率，輸給了朝日啤酒。

啤酒業界的戰爭仍持續進行著。DRAFT 經過三年與麒麟啤酒未合作的空窗期後，

2008年再度接下麒麟淡麗〈生〉的廣告製作。接著的再次合作則是2009年二月。

註：淡麗雖為麒麟啤酒的商品名，但在日文中有清爽滑順口感酒類的意思。在日本酒的分類中，糖分與酸度較低的酒類也會被稱之為淡麗。

來自世界的廚房

「不能輸給世界各地的『媽媽』。」

喊出這樣的口號，2007年，麒麟飲料（KIRIN BEVERAGE）開始販售了〈來自世界的廚房〉第1彈「啤酒漬蜂蜜檸檬」。

南義大利阿馬爾菲（Amalfi）是有名的檸檬產地。到當地一般家庭採訪，紀錄了他們將檸檬皮醃漬成果實酒的義式檸檬甜酒的作法。從此作法得到創意，將檸檬皮以蜂蜜醃漬，開發出帶有微苦也帶甜風味的清涼飲料水。

麒麟飲料的開發團隊最初提出來的概念為「HOUSE KIRIN」。與DRAFT一起不

164

斷腦力激盪地開會，各自提出自己的創意來討論。ＤＲＡＦＴ的ＡＤ福岡南央子，回憶了當時的狀況。

「麒麟飲料的開發團隊每個都是很有趣的人，最初只是隨便聊聊的感覺。有人說像是家裡面就會有的東西還不錯啊，有的人會聊起曾經在國外吃過一種很好吃的料理等。聊過幾次天後，從開會內容找到幾個關鍵字，像是『世界』、『家庭的』、『自己才是主角』等，就試著將這些關鍵字變成了故事。」

至於為什麼要變成故事？

「像是在塑造品牌的時候，需要擴大時間感與空間感的發想當中，我經常試著製作故事看看。在故事中，因為包含時間與空間的元素，可以將許多元素硬塞進故事背景，製造出故事內容。比如說，可能有這麼一個故事⋯『在某個地方有一個開發者的〇〇先生團隊，

那些人在世界各國飛來飛去進行美食之旅時，在英國偏僻的鄉下地方遇到了△△太太，

離開時收到她贈送一種叫做□□的手工點心，於是向她請教手工點心的食譜，便將此點心作法帶回國⋯⋯』有了第一集，再來是第二集，接著把插畫跟照片也擺進去，做好A4尺寸的企畫書後，給麒麟飲料的開發團隊看。」

結果被他們不斷「好耶，很不錯耶！」地稱讚，因而確定了方向性。宮田用以下的敘述說明品牌的世界觀。

「到世界上任何鄉下地方去，都一定會有那個地方才有的料理製作方式與那個家庭才有的食譜。使用當地的食材製作點心、長久保存食物或是拿來釀酒。如果是日本的話，則是有柿乾與醃漬食物。從以前開始，母親會為了孩子與丈夫，而放感情來花很多工夫製作料理。當然就不會放一些什麼化學添加物。因此就覺得，如果可以到世界各地的村落採訪

的話，就能發現許多好吃又健康的食物。」

然而，不是單純模仿，而是從當中獲得靈感，才是有趣的重點。

於是麒麟飲料的開發團隊就到世界各地旅行。途中有趣的過程就拍下照片與影片，在官方網站的「旅行記」當中公開發表。

在古巴品嚐到一種由薄荷與蘭姆酒調和而成叫做 mojito 的雞尾酒，從此得到靈感，開發出將薄荷加冷水泡開後製成的蘇打水。在法國的諾曼第，發現用牛奶和砂糖一起熬煮的牛奶醬，後來開發出牛奶醬與濃縮咖啡混合製作的咖啡歐蕾飲品。只要旅行的次數變多，新產品的創意就能源源不絕的產生，採訪的家庭數量變多，故事也能連綿不斷地增加。因為品牌架構的關係，品牌的想像能無限擴大。DRAFT 不只是設計包裝與廣告，甚至與麒麟的員工一起設計了這個品牌架構。

「這個與 D—BROS 開發的 HOTEL BUTTERFLY 是一樣的品牌型態。雖

然 HOTEL BUTTERFLY 是由 D—BROS 團隊開發出來的商品系列，但卻獨立於

D—BROS 擁有自己的品牌世界觀。因此思考〈來自世界的廚房〉的品牌構成時，希

望它不是在麒麟飲料當中的商品系列，而是從其中獨立出來、甚至可以單獨成為不同公司

也沒關係的子品牌。因為是飲料廠商，現在雖然只開發出飲料，但我覺得在未來的產品系

列中有點心或是罐頭都不奇怪。」宮田這麼說。

但只是開發產品不能成為品牌，需要一個品牌價值的核心。那就是「不能輸給世界各

地的『媽媽』。」這句文案。

「現在日本家庭中，花費時間的功夫菜已經越來越沒有人要製作了。『不要輸給世界

各地其他的媽媽們，日本的媽媽加油！』這句文案含有這樣的弦外之音。」

168

設計則是交給 AD 的福岡。宮田只有嘴巴很囉唆地叮嚀要把 LOGO 放大一點。寫有「來自世界的廚房」LOGO 底下，則放了能夠聯想到世界地圖的橢圓。

「讓大家可以清楚地看到這個大 LOGO，能夠幫助品牌在消費者的腦海裡留下印象。如果只是商品有名的話，LOGO 的記憶點將會變得越來越小。我希望開發團隊全體同仁，能時時在腦海裡思考『如何將這個 LOGO 變大』，這件事對於將整個環境的工作氣氛整合起來也十分重要，如此一來，大家就能往同一個方向齊心協力前進。開發團隊每個人，就會成為團隊中不可或缺的一份子了。」

作品的表現交給藝術總監決定，宮田則是在創意總監的位置上巧妙地整合資源，決定品牌大局的方向性。

「在我的做事準則當中，『目的地』是必要的。必須思考，好幾年後希望能變成這樣，

或是想這麼做，之類的目的地。然後思考，為了達到那個目的地，該怎麼做比較好。以〈來自世界的廚房〉舉例，因為對於日本的媽媽越來越不喜歡動手做料理或是製作東西的狀況感到憂心，地方的社會結構中農業也慢慢在消失，對於無法培養廠商與客人的大企業便利商店商品上架模式也感到在意。對於這些種種狀況，希望能傳達出一些訊息。」

在麒麟啤酒與麒麟飲料的工作當中，都能清楚看見身為創意總監的宮田所定義的「目的地」。

「好喝的啤酒由麒麟來製作。」、「對於好喝的程度可不能認輸。」、「不能輸給世界各地的『媽媽』。」。

因為說得斬釘截鐵，所以開發團隊全體工作人員前進的方向也被決定下來。將此想法讓公司內部全體都認同，製作出朝著「目的地」前進的氛圍。為何不說「目標」而說成「目

170

的地」則是隱藏著設計工作的重點。

設計師不是「詢問處」。雖然也是有所謂顧問的角色，但如同本書第一章所介紹宮田的藝術總監觀念一般，最終製作出一個作品才是設計師的工作。實際落實到造形裡，公開於世界上。但那不是一種拼命往虛無的高空鑽的工作，應該是灑下種子，耕耘土地，讓嫩芽長出，從地面開始慢慢地改變這個世界的構成與風景的工作。經常腳踏實地，就是設計工作的真實樣貌。

內衣褲的故事

「宮田先生經常會把『天使的循環』這個字掛在嘴上。好的循環能與下次的工作產生連結，接著又會產生好的循環。」DRAFT 的前社員日高英輝如此回憶著。

「摩斯漢堡的前會長櫻田說宮田先生是在幸運星的祝福下所誕生的人，我也真的這麼認為，因為他遇到了很多的貴人。DRAFT 曾遇過臨時被取消很大的工作，因而讓公司經營遇上大危機的時刻，但也順利挺過撐到下個工作再度上門。而且他經常將我們帶到以往從未體驗過的地方，都是一些讓我們能越飛越高的工作。就像我在自己創業之後，聽說宮田先生要接華歌爾（Wacoal）的工作時，覺得這怎麼可能啊！因為他一定會說『胸罩怎

172

麼可能給男人看』之類的話。（笑）」

確實宮田也說一開始的時候完全不知道怎麼下手。

「剛開始的時候對於摸胸罩這件事覺得很害羞。連要說出『胸罩』這兩個字也覺得難以啟齒。提到內褲的事情，如果直接就說『內褲』（Pants）女性朋友也會生氣，得改稱『小短褲』（Shorts）才行。」

DRAFT 一開始接到華歌爾的工作是 2001 年誕生的子品牌「une nana cool」。

當時華歌爾在針對百貨公司、連鎖店、專門店透過盤商經營之外，另外加入 SPA（製造販售業），成立了幾個小品牌並開了直營店。

所謂的 SPA 指的是，時裝業者從生產開發到終端銷售，全部自己進行的一條龍事業樣態。廠商因為開了直營店，所以能快速掌握客人喜好及販售狀況，進而調整生產線，並

有效管理庫存。UNIQLO 與無印良品便是 SPA 的代表品牌。

對 Caslon 麵包店如何經營品牌很有興趣的華歌爾品牌專案負責人，委託了 DRAFT 從店鋪設計開始到品牌塑造做一個完整的計畫。AD 是曾負責過 Caslon 與 D-BROS 的渡邊良重與植原亮輔。

針對「Salute」、「Dia」、「Parfage」、「BOURGMARCHE」、「LuncH」等不同消費族群、價格帶也有所不同的華歌爾的子品牌進行塑造。「Salute」強調身體曲線修正機能與豐富的顏色，是能讓性感指數加分的內衣。「LuncH」則是從「une nana cool」另外延伸出來的品牌，不只是女性內衣，也開發男性內衣。「Parfage」則是以不管是精神、肉體，都是最高峰的黃金年齡──28歲女性為目標族群開發的品牌。「Dia」則是以經過最嚴格的品管才產出的一根根絲線，所縫製而成的最高級內衣。

現在負責「Salute」的ＡＤ是內藤升。「LuncH」是渡邊與植原。「Parfage」是富田光浩，「BOURGMARCHE」是關本明子，「Dia」則是交給也曾為ＤＲＡＦＴ員工的井上里枝與久保悟的公司——「This Way」。宮田則是擔任所有品牌計畫的創意總監。

「有時候會發現電視上一些主播的胸形看起來不是很美，其實那是因為選錯了內衣。」宮田一面這麼說，一面在白板上詳細地畫出女性的臉與頭部、胸部的關係。為了這一本書，在長時間的採訪當中，宮田一邊畫圖一邊簡單地說明的，只有高爾夫球桿的構造與內衣褲。

因為他總是深陷合作品牌之中，而合為一體之後，天使就從天空緩緩降下。

可能、可能、可能

「宮田先生有趣的地方在於，與其說想像力很驚人，不如說他搞不好有一個超級幼齒的女朋友在身邊，所以才能舉出這麼真實的例子。」

SUN—AD的文案笠原千昌笑著說。笠原是為「une nana cool」、「LuncH」取名字的人。現在則是負責與「Parfage」有關的工作。

「『平常會說「好可愛」的女孩子，到晚上面對男朋友時，可能會變一張臉之類的』，宮田先生有時候會像這樣，若無其事地述說女性內心另一面的事情。即使是身為女性的我，聽了也頻頻點頭稱是。當然也有不準的時候。」

然後他本人就會說──。

「我也只能想像啊，又不能自己試著穿看看。」

能夠徹底感同身受地想像，是宮田流的思考方式。

「他會想像女性的肌膚與動作。『穿起來可能是這樣的感覺吧』、『去店裡挑內衣時可能會以這樣的思考方式來選擇內衣吧』、『在這種狀況下可能就一定會試穿一下的吧』、『去旅行的時候可能會在那樣的情緒下帶著這樣的內衣去吧』等，想像了很多場面。可能是這樣吧，也有可能是那樣吧。『可能、可能、可能』地假設很多狀況。然後再去問問身邊的女性找尋答案。因為他會這麼做，所以常被問怎麼會這麼清楚女性的思考呢？」

可是，只有想像應該沒有那麼準確吧？

「好幾年來，他做出假設後就會跑去問身邊的女性答案。結果，讓他想像場景的準確

度上升，可以找到女性在不同情境下，會做出什麼樣選擇的最大公因數。了解一個人的時候、跟家人在一起的時候等，許多不同的情境下，女性會選擇做出什麼行動。」

像是物理學一樣的道理。搞不好有一種叫做重力的東西在影響著世界。一定還有沒被證實的粒子存在吧。物理學者先設定一個假說，構築理論，預言看不見的東西之間的存在與關係，然後以實驗來驗證。

「所有的事情都是從『可能』出發。」宮田說。「設定好假說之後開始想像。因為那裡是這樣的關係，所以這裡一定是這樣吧，以一種不協調的方式解釋。想像各式各樣的狀況，思考著各種可能。像是『洗完澡化妝的時候，應該是穿著胸罩在化妝吧。還是沒穿呢？』、『丈夫跟孩子在的時候，應該是身上披著一件東西才開始化妝吧』、『一個人的話，可能在家裡就什麼都不穿』、『如果有人不穿胸罩就無法安心睡覺的話，那麼就一定

178

會有穿著睡覺的人』等等。這種思辨過程反覆進行之後，在進行攝影時，當我提出『在那種狀況不會有人穿胸罩，所以不可能有那樣的情境』這樣的意見時，就會被造型師問：『你怎麼會知道？』就算有女性工作人員說『哪有，像我就會穿。』我也能肯定地對她說：『那是因為妳例外。』，然後她就會一臉困惑地說：『欸？我是例外嗎？』」

能連續提出〈可能、可能、可能〉的這種發想方式，不只是能應用在內衣褲的廣告上。

比如說，在加入啤酒的商品開發時，使用〈可能、可能、可能〉發想法，向專門製作啤酒的專家詢問。「反正就在問問題前先說一句『不好意思我是外行』，然後就問他們，像是這樣的問題：『稍微升高一點溫度看看，應該會變成這樣吧？』，然後收到『已經嘗試過了』這樣的回答時，再繼續追問『如果改變升高溫度的時間點會變怎樣？』類似這樣的問題。有時候反而會被對方問說：『欸，你怎麼會知道那件事？我們之前才剛發現而已。』」

像這樣跟商品開發的專家聊過天後，對於啤酒的釀製法就會越來越清楚。不過我只是憑著直覺問問題而已。」

〈可能、可能、可能〉發想法是從直覺開始學習知識的方式。

設定假說後驗證，在那個過程中找到各種可能的狀況，然後再將結果應用在不同狀況的假說裡，再繼續驗證，反覆進行後，就能用直覺瞭解所有事物的架構。

但這不是一種能簡單模仿的東西。要非常煩人永不放棄地不斷設定假說，並且反覆驗證。進行個20年、30年之後就能擁有引導人們的力量了。

像是〈很奇怪，有問題〉及〈可能、可能、可能〉這樣直覺式的思考方式，每天不斷地累積起來，就能為人們指示出一條應該前往的道路。那也會成為身為創意總監的人們，諸多創意的發想來源。

180

第四章

連結設計之道

生氣

就算是面對業主宮田，有時候也會怒罵他們。

DRAFT的會議室裡，火藥突然瞬間被點燃。差不多有二個塌塌米厚的桌板，被重重「咚」地拍了一下，宮田很生氣地邊說：「我要走了！」邊關掉室內電燈，走出了會議室。只有業主被留在全暗的房間裡。

「好幾次一氣之下就會去關電燈。但那並不是故意的舉動，而是無法壓抑情緒才如此。

因為當時，好幾個月前，對業主很多地方總是心想：『那種作法很奇怪』、『那會有問題』等，那樣的情緒不斷層層堆疊，每想到一次，就會覺得哪天一定要跟業主說。後來這樣的

182

次數越來越多，雖然一直忍住，但業主又好像對我窮追猛打似地，又講了很多很奇怪的建議，最後就忍不住『轟』地火山爆發了。」

現役社員Ａ的證詞：「看到他把手錶拆下來的時候，就知道他準備要拍桌子了。為了嘗試怎麼拍桌子聲音最響亮，嘗試了很多次，後來發現用手掌直接拍桌角的效果最好。

真的因為一點小事情而生氣的時候，就會摔椅子。」

現役社員Ｂ說：「我曾經目擊過了電燈走到外面，然後在門外偷偷觀察裡面狀況的宮田先生。跟著走出去經過他身邊時，他偷偷問我『裡面，狀況如何？』」

當然宮田也會對員工生氣。

已離職社員Ｃ說：「現在個性真的變得比較圓滑，對以前的宮田先生而言，我覺得怒氣是他一切的動力來源，總是不斷地在生氣。在一開始的會議就跟對方吵架，然後掉頭

就走的業主也還蠻多的。在以前的事務所時期，也有那種在門外聽到宮田先生的怒吼，然後不敢進房間的客人。」

已離職社員D：「有一陣子一天當中宮田先生會怒罵三次。社員們都會很緊張，屏氣凝神地做著設計。」

已離職社員E：「當時不覺得恐怖反而覺得有點生氣。所以我就反問他：『怒吼不能解決任何事情，也無法好好溝通。不能冷靜一點談事情嗎？』」

現役社員F說：「雖然會瞬間突然生氣，但不會維持很久。我一點都不覺得恐怖。倒不如說是個很會照顧人的好人。」

現役社員G說：「一開始反正就覺得很可怕，所以很討厭他。稍微經過一點時間，發現就算他生氣，也一定會協助我們到最後。雖然是一個非常極端的人，但我覺得希望可

184

以一直追隨他。只是我自己不想用這種把怒氣當成溝通手段的方式，比較喜歡把笑容掛在臉上。所以我一直反對他這種把發怒當成溝通的方法。」

已離職社員 H 說：「宮田先生使用髒話的有：傳說中的『五段變化』。他罵人混蛋的時候，從溫柔到恐怖分成好幾種。不過，我對他溫柔罵人混蛋的情景記憶猶新。」

現役社員 I 說：「因為他有想要傳達的一些像是『愛情』之類的東西吧。但如果自己的意思沒辦法如自己所想一般傳達時就會生氣。只是說，因為生氣很消耗體力，所以一般人嫌麻煩就不太會生氣。」

接著，來聽宮田怎麼說。

「我一點都不覺得生氣是有效的。雖然腦袋會希望自己必須更有邏輯地來說明才行，但情緒一旦上來，就會不由自主地生氣，最近有比較好一點了。可能是因為大家都變得比

較懂事了吧。也有可能是自己稍微呈現一種半放棄狀態。創業的時候，我曾經決定絕對不放棄任何事情，就算社員只有二個人時，只要有出現什麼問題，就會一直跟他們溝通到解決問題為止。不管是談到早上，或是連續講了三天。『之前曾經說過一次了，所以我不說第二次』之類的想法，從來不存在我心中，會一直溝通到最後。」

現役社員的田中龍介回憶說：「曾擔任 PRGR 的 AD 的日高（英輝）創業之後，我被宮田先生勸進當了 AD。因為當時才進公司第三年而已，所以認為自己這份工作還做不來而想拒絕這個邀約，但最後因為發生很多不得不為的狀況，因此才接受這個提議。一開始每天都會有三小時、四小時或五小時的說教時間，經常在想『怎麼可以講這麼久』。說教內容不外乎就是『你到底想做什麼呢？』、『將你感受到或想到的東西實際落實成真正的形狀才叫設計。』、『設計人生才叫設計。』之類，沒有終點般地一直被迫聽他說話。

186

因為話題扯太遠，完全不知道他想表達什麼。因為對當時的我而言，設計就是選選字體、排排版面。但我現在回想起當時宮田先生跟我說過的話，總算變得能瞭解他的苦口婆心。」

不要放棄人。不要放棄工作。一旦決定了就不要放棄。

第四章將焦點放在ＤＲＡＦＴ內與外的人際關係，想試著思考人才培育和培養設計能力的環境具體而言是個怎樣的狀況。

某天就能獨當一面

DRAFT的名片正面沒有公司名稱。只有名字與一些像是藝術總監、設計師等職稱。

宮田做了如下說明。

「藝文工作者基本上應該要盡量表現個人本質。我不希望遞出名片的時候說自己是『DRAFT的○○』，而是希望大家能以『我是○○設計師，目前在DRAFT工作。』這樣的順序來表達。因此公司名稱才會放在背面。」

負責麒麟一番搾廣告的毛筆插畫，也是宮田的高爾夫球老戰友——伊藤一方，也如此評價說：「一般而言，老闆會把所有的功勞搶走，但宮田先生不會這麼做。培育人才的品德

188

是天下一品等級的。」

接著來談談，個人特色突出的組織該如何統整？

「我很平等。就好像是法國國旗一樣，自由、博愛、平等。那對經營者而言是絕對需要的三種精神。如果不盡量平等地與大家一起工作，就不清楚大家什麼時候才能成長到獨當一面了。」

希望大家回想一下，第一章【什麼叫做個性】篇章中提到宮田的個性論。「從以前到現在看過的東西就會成為自己的個性」、「不能拿別人和自己比較」——如果能將這樣的想法放在腦海裡，就能更清楚瞭解宮田對員工的想法。

「每個人都不一樣，是因為性格與成長環境各自不同的關係，會在什麼地方、什麼時間點，突然大放異彩也都說不準，也許明天，也許10年後，如果有人是年輕時不斷地有所

成就，也會有人在被周遭的人冷言冷語『你都沒在工作耶！』之後，突然在45歲時一舉成名。只是說，小時了了大未必佳就是。」

那麼，任用員工的時候，宮田是用什麼角度看待人才呢？

「這是最難回答的一個問題呢。簡單說，人才無法被輕易地篩選出來。單憑幾次的面試無法判斷一個人的優劣。再說，來面試的人都會把自己最好的一面給呈現出來，就更難看清本質了。硬要說的話，直覺吧。」

舉個實例——。

「我公司裡有個人在特別技術的地方寫了『迪斯可』。不是寫在興趣欄，而是寫在特別技術的欄位。去面試的三位女性 AD 都說，『不要用這種這麼輕浮的人啦。』因為三個人都口徑一致地這麼說，我反而將他錄用進公司。就只是憑直覺而已。大約過了20年，

他現在作為擁有自己團隊的ＡＤ，幫我做著很多支撐公司經營的工作喔。」

ＤＲＡＦＴ就像是一間培育設計師的學校一樣的地方嗎？

「沒有耶，我不覺得像是學校一樣培育人才。只是希望對方一直不斷地成長而已。但我也沒有教大家如何成長的方式，只是持續製作一些可以讓大家成長的舞台。在某個時間點，給予某個人某個『舞台』，那個人或許就能一鳴驚人做出讓人驚艷的作品。如果不給對方一個能自由飛翔的場域，不在乎對方表現，一直給那個人不適合的舞台，真的會扼殺他的才華。如果能認真陪著對方成長，一定在某天就會看見他在舞台上閃閃發光的模樣。」

曾是員工的渡部浩明說：

「我還在職的90年代的ＤＲＡＦＴ中，沒有人擁有驚天動地的才華。唯一例外的是確實地擁有自己世界觀的渡邊良重小姐了吧，其實一開始大家都是凡人。雖說如此，有次

大家曾一起討論到，能讓好的工作接二連三地蜂擁而至，是DRAFT厲害的地方，也是宮田先生值得敬佩之處。一邊做著工作，一邊找尋適合自己的設計風格。能夠讓自己安穩地在這裡尋找自我之道的原因，都拜宮田先生及DRAFT這個地方所賜。當然，現在與過去不同，許多具有才華的人不斷加入DRAFT這個團隊的樣子。就算是現在，他們也是早上9點上班，先清掃完自己的辦公室之後才開始工作。然後，從如何替客人上茶開始學起。在談論設計的才能之前，這裡是一個會先教你怎麼應對進退的地方。」

這段話，與彼此曾是同事但也已經離職創業的Ishizaki Michihiro說的話很像。

（1989到2005年在職，現為Doppo創辦人）

「『當一個好的設計師之前，先當一個好男人或好女人。』這是宮田先生告訴我的話當中影響我最深的。在DRAFT，比起學到的設計創意與表現，我學到更多作為一個社

192

會人該如何進行工作的方法。從宮田先生與江川小姐（和田初代）身上學到很多，像是與外部員工建立關係的重要性、工作進度表的製作方式及預算的估算方法等。因為有他們的教導，所以後來某個天才突然意識到，能夠掌握好工作進度才能說自己能夠領導整個工作專案。」

接著讓我們再看看宮田要說什麼——。

「就算我準備了很多能夠大展身手的舞台，如果自己沒有準備好的話，那個能讓自己一飛沖天的機會也不會輕易到來。再說，一鳴驚人也不是終點，從跳躍上去的那個基礎，再次等待不同的戰鬥，飛上枝頭後還是必須督促自己持續不斷成長才行。對我而言，我希望 DRAFT 每個人都能夠順利的成長，然後將彼此的能力排列組合後，產生像是核融合一般的反應。」

因為每個人都不相同，產生化學反應時的力量也會更加不同。將人們的潛力引導出來的能力，正是所謂「總監」的力量。

環境的塑造

「與企業之間製作一個能夠讓設計師進行自由表現的環境非常重要，我的工作有九成以上都是在塑造關係。我覺得，只要能夠提出可以讓人覺得『就是這個』的設計，就擁有可以說服企業的力量。腳踏實地與業主說明概念的過程很重要。」

與宮田有30年交情的文案寫手——広瀨正明，能為我們證明。宮田並不是空口說白話。

広瀨與宮田一起進行了 Jack Daniel's、Lacoste、摩斯漢堡、BREITLING 等工作，也是宮田打高爾夫球以來的老隊友。

以下是広瀨描述的內容。

宮田先生與業主開會生氣的原因，多半來自於「從一般社會的眼光來看，以企業的理論來談，那樣的作法很奇怪吧。」這樣的情緒開始，一開始會談起「以社會的本質來說，應該要如何如何做才對」……等，接著談話內容就會慢慢延長。有時候會很認同他說的話，但有時候也會想說，他到底想講什麼呢？

所以，宮田就是用這樣的方式，製作能好好工作的培養土，等到要進行工作的階段時，在製作者之間以及企業之間，就會突然產生「啊！原來如此，用這種思考方式去進行就好了。」的心領神會。整個工作的進行就會被引導到那樣的方向。那是他所找到，只有他能使用的手法，並以這樣的方式進行著工作，一路走來始終如一。

＊　＊　＊

我們經常討論，該如何製作出一個能讓商品穩定販售的組織架構。從統整銷售環境下

196

手，先進行型錄、銷售道具、店鋪等設計，賣出成績後，就能將預算投到廣告裡去。如果先進行廣告的話，會變成因為廣告大家才買商品，此時不得不把許多要素放進去才行，整體表現上就會變得綁手綁腳而感覺痛苦。但是如果能製作出一個商品能穩定販售的架構，只要將廣告放在這個架構中正確的位置，然後將要素去蕪存菁，廣告設計就能簡潔有力地表現了。

進行 Lacoste 的工作時，業務的人說：「店面海報不用每個月做也沒關係喔。」詳細問了原因後，他們說：「因為店員們都太忙了。」既然如此，於是我們提議製作一個每個月都能讓店面使用海報的系統，設計了一個讓海報能簡單更換的展示框，分送到各店。我們做的很多事情經常讓業主覺得，居然設計師連這種地方也都顧慮到了。

對於要鼓動客人的心他基本的思考方式是，與其從電視 CM 或報紙廣告上切入，不

如從販售當中更加細微的組織架構開始著手。最近想要以這種方式進行廣告設計的業主變多了，但他從很久以前開始，就一直以這種理論做到現在。

也曾經討論到「將虛業做成實業」。也就是想試試看，一邊使用廣告手法，一邊實際進行商業型態。與一個企業站在對等的立場一起工作，確實地一邊給予企業好處，自己也能做出好作品而一起成長。

BREITLING 是以飛航人員配戴為目標，開發帶有計時碼錶功能的機械式手錶聞名的瑞士廠商。由大沢商會代理時，就由我與宮田共同製作廣告。其後，當BREITLING‧JAPAN 成立時，我們就在討論如何製作出一個每年只要成長 105%，而不是 200% 的組織架構。如果變成一種流行，一時賣得太多的話，可能就需要一口氣應徵更多的員工進來幫忙，甚至不得不改變現在的行銷方式，我們認為這有非常高的風險。

198

後來曾有一陣子，高級機械式手錶開始流行，業績突然增加很多，然後我們就開了「如果賣太多造成公司危機的話怎麼辦」的緊急會議來研究對策（笑）。

我覺得像這樣的想法，是以實業的思考方式才能得到的結論，不是那種製造流行，然後瘋狂銷售的短線操作一般的虛業。所以製作報紙廣告時，就把手錶本體放大，讓讀者能清楚看見細節，而不是用一種看起來時尚的表現手法來製作。我們也設計了大本型錄，作為手錶專門店的銷售道具來使用，或是到有固定客人的選物店跑業務，開發出能讓選物店把手錶當作搭配服裝時的配件銷售的模式。

「能有做出這種廣告的自由度也太好了吧。」雖然經常被別人這樣羨慕，可是看見的只是冰山一角。商品能穩定販售的組織架構、預算環境、與業主的信賴關係等，我們在看不見的地方花了非常多時間，因此在他人眼中看起來，自由的作品表現才能成立。而這可

能就是宮田流的工作方式吧。

持續耕耘

SUN─AD 的笠原千昌與 DRAFT 最初的合作，是協助華歌爾（Wacoal）子公司「une nana cool」成立的時候。「從販售內衣褲的店鋪應該有的商業模式底部重新規劃，一起開了很多會，花了一年以上。不管是商品的內容、店員的事情，或是店鋪設計、及廣告企畫等，從根本開始思考，慢慢往上堆疊成實際的模樣。這是一種從最底層開始的整體規劃。過去不曾試過這樣工作的方式，因此獲得非常多寶貴的經驗。」

從那個工作之後，在華歌爾的品牌中，也曾經同時一起做過四個工作。「有一陣時期差點被稱為『臨時員工』，因為那時一直待在 DRAFT 辦公室工作。」

笠原和宮田一起工作的時候，經常在意一件事情。

「感覺很常被宮田先生問說，『要繼續嗎？有辦法持續下去嗎？』之類的問題，思考商品的事情時，經常會意識著那個創意的未來，會以怎樣的型式持續下去來提出企畫，不是一炮而紅就無疾而終那種，而是藉由我們的企畫之後會產生什麼樣的效果，有什麼樣的事情將會改變，下一步又該如何進行等，以全面性的視野來思考。宮田先生的心中，不存在那種『有個有趣的想法先做再說』的思考方式。」

笠原在 SUN－AD 的工作不僅僅只有文案，也以創意總監的身份，對廣告專案整體進行整合，必須處理各式各樣的工作。

「宮田先生稱呼自己是 CD（Creative Director 創意總監）的話，會讓世界上其他也擔任 CD 的人產生困擾，所以之前我曾跟宮田先生說請他不要再自稱自己是 CD 了。

202

（笑）為什麼會說這樣的話，是因為宮田先生工作的時候，總是會站在那間公司經營者的立場，有時把客戶公司的窗口硬是叫來怒罵一頓，或是把商品跟品牌當做自己的小孩一樣擔心，有時甚至會去當業主的諮商人員。那種忙碌的程度、業主的數量、還有照顧到客戶公司各種面向的細心……。我覺得幾乎沒有人能夠模仿他的工作方式。如果那樣的工作方式被稱呼為是 CD 的話，我覺得我根本沒有臉說自己也是 CD。宮田先生應該要稱呼自己是『ABCD』或者就把自己的職稱取為『宮田識』。如果我能用宮田先生的做法工作的話，我會在名片上寫自己的職稱是『宮田識』，然後在自我介紹的時候說，我是 SUN–AD 目前擔任『宮田識』的笠原千昌。」

宮田長時間在總監的工作職務上徹底執行。在實際的設計工作上則交由社員們，像是藝術總監（AD）或是設計師們執行。

「最初在自己心中，很難認同自己身為設計師卻不做實際設計工作的立場，曾經非常痛苦過。那時總覺得自己做的話還比較快，也能做出更好的東西，然後就會惱怒而無法控制自己的情緒。差不多10年前，終於開始覺得，讓AD全權處理會比自己做出來的作品還要好。最近則是從旁邊悄悄地偷看而已，等到真的覺得不給一點指示不行的時候，才會給他們一點點建議。如果一開始就用『這個不行』、『用那樣的作法來做比較好』的方式強行介入的話，那個人就會失去方向性。」

與宮田有20年的交情，也非常瞭解DRAFT事情的藝術總監永井裕明，把DRAFT比喻成「樹木」。

「就像是有一棵巨大的樹木，宮田先生鬆著樹木周圍的土壤。不眠不休地澆水施肥，讓樹木的根能紮實地在土壤裡伸張，結出肥碩的果實。那些果實，就是設計師及藝術總監

們。嚐了果實後，發現每顆果實都有不同的風味，但種子卻都有宮田先生的ＤＮＡ在其中。

宮田先生只要看到結出好的果實就會非常開心。但因為他很害羞，所以不會喜形於色。」

不管是工作或是組織——為了持續下去只能不眠不休地耕耘土壤。「躲在地下的總監事務」非常乏味卻又需要毅力腳踏實地經營。

真實的事情

我們請攝影師——十文字美信，聊了一下宮田識的事情。十文字是宮田在神奈川工業高等學校時，大他一個學年的學長。當時宮田在工藝圖案科，十文字是木材工藝科。雖然彼此沒有交流，十文字卻記得宮田這個人。兩個學科經常一起參與學校的活動，因此記得宮田的臉，知道他是一個活躍於體育祭且運動神經非常好的人。畢業後沒有交流。第一次一起工作是在1983年，東京迪士尼樂園開園的廣告合作。接著是90年代前半的麒麟一番搾，接著是1997年到2005年為止，一起製作了麒麟淡麗〈生〉系列廣告。

十文字描述宮田的內容，總覺得好像是因為心裡連結著什麼東西才誕生的文字。

206

以下是十文字的描述。

＊　＊　＊

與宮田識這個人有所接觸，是從麒麟一番搾的工作開始。後來在麒麟淡麗〈生〉合作的工作也很長。

在攝影現場，從宮田先生身上感受到的是，他有一種類似動物般的敏銳感官。以直覺讀取現場攝影流程的氣氛，然後當場就能做出判斷決定事情。重視在那個當下發現的事物及感受到的東西。那種工作方式與我面對攝影的態度有共通的地方，因此我與他非常有默契。宮田先生是一個熱愛學習的人，因此關於商品所有的知識與資料他都能綿密地仔細調查，但他也瞭解僅憑如此無法順利在攝影現場工作。

攝影現場有一種所謂「流程氣氛」的東西，一直不斷變化。一旦工作時間拖長，狀況

經常就會越變越糟，然而攝影沒辦法重來一次，不管在多糟糕的狀況，也只能在當下找到最好的東西。但現在理解這件事情的設計師已經越來越少了。他們只會說「這件工作因為已經承諾了業主，總而言之請先按照情境圖拍攝吧。」如果用這種死板的做法進行的話，就算有再好的瞬間也無法捕捉到。比起拍攝接近情境圖的照片，「要向人們傳達什麼東西」的想法更加重要。

宮田先生與攝影師合作的方式非常果決明快，可以說他很大膽，但也可以說其實很隨便。比如說他把案子交給我的時候會跟我說：「現在提給你的情境圖只是給你一點想法，希望你可以在攝影現場幫我拍到更好的畫面。」

一番搾的廣告當中，以演員緒形拳為主角拍攝了一系列的照片。當時並沒有像是對緒形先生說「請擺出這樣的姿勢，伸長左手、盤起左腳。」等指示，而是在拍攝流程的氣氛裡，

208

他自己會為我們擺出姿勢。希望最後拍到他笑出來的畫面等這樣的話，不是叫他馬上擺出笑容，而是我們要思考如何讓他在拍攝的流程裡能自然地流露笑容。是否能將他的笑容引導出來的過程，才是我心目中所謂的「攝影」。我們想要看到的東西不是只有形狀，如果只是徒具形狀，那麼那個作品馬上就會死去。我想要在拍攝過程裡，自然地捕捉到充滿生命力的東西。如果那個精神有傳達給緒形先生的話，他就會露出真正的笑容，擺出一個真的很舒服的表情。而緒形先生就會一直活在那個捕捉到他靈魂的照片當中。

廣告當中，比起要宣傳商品還有更重要的訊息要先傳達。就算商品攝影拍得再好，也無法憑藉如此便打動人心。看起來感覺很舒服、看起來好像很開心、很愉快等，這樣的氣氛如果可以先傳達給消費者的話，就能讓他們先想著「不如喝點啤酒吧」，於是便在下個瞬間呈現一個叫做麒麟一番搾的商品到他們的眼前。

我經常如此想著：「該如何找到宣傳商品前應該要先傳達的那個感覺呢？」、「只要能找到那個東西，之後就能交給宮田識以製作廣告的視點成立於廣告中。」所以，在那個當下、那個場所，一定要找到最棒的瞬間，如果有了「現在只拍到一張還可以的，算了，差不多就好了吧」的想法，對宮田識來說作為工作態度是不成立的事情，因為等同於沒有回應他的信賴一般。

淡麗啤酒系列廣告中，我特別喜歡的是寫著「喉嚨，爽快的聲音。」（註）的文案，畫面呈現出一個人反手拿著啤酒罐的模樣。反手拿著的啤酒罐、風景以及人物，是分開拍攝後再合成為一張照片。就像是令人懷念的西部牛仔場面一般的印象。清澈的空氣讓人可以看見遙遠的彼方盡頭。

有種像是將罐子往天空一扔，骨碌骨碌地轉動好幾圈後，照片中背對著的那個人輕鬆

210

地反手接住了這個罐子的感覺。到底是在玩還是認真地要決勝負呢？男人看了這個廣告覺得不知道哪裡感覺很懷念，描繪著一個很帥氣、令人興奮神往的世界。這樣的感覺與「有點想喝啤酒呢」的心情相互呼應，於是就會產生「這什麼啊？叫做淡麗的發泡酒？不然喝看看好了。」的念頭。

與宮田先生一起工作的歷史當中，有件讓我印象很深的事情。便是拍攝麒麟一番搾的電視廣告的時候，負責腳本的人員刻畫了這樣的情境：緒形拳先生在結婚典禮收到一束花，抱著花束回家後緒形先生將花束隨意丟下後，就往床上倒去。

就在這個時候，在另一邊看著的宮田先生忽然臉色一變，出聲喊了「等一下！」

「我不想做這樣的廣告。我不想當一個在結婚典禮收到花束後，回到家就把花粗暴地丟在一邊的人。不要這樣子！」

緒形先生那時還跑來哄哄了宮田先生。跟他說：「好啦！不要生氣啦！」，安撫著他的情緒。

在他的心中存在著可以接受與不能接受的準則。如果有不能接受的事情，不管是怎樣的狀況他都會表達出「討厭」的情緒。社員會在這種地方被感動，因而想一路追隨他。「就算是廣告，也希望做真實的事情，如果不是真實的事情，可沒辦法傳達給消費者。」人們會因為宮田這樣的想法而成為他的信徒。

找到真實的東西，傳達真實的事情。那樣的想法是宮田識思考的核心精神。這應該是與我合作過的藝術總監與設計師當中來說，與別人最不一樣的地方吧。

註：原文為「ノド、快音。」

212

PASSIVE　被動的主動

「反正也募集到了一些優秀的人才，差不多該從個人商店的經營模式畢業比較好吧？」因為文案寫手広賴正明如此建議，因此 1 9 8 9 年，宮田識設計事務所更換了名字，變成了 D R A F T。

【Draft】

① 縫隙風（的通道）、通風、通風裝置。

② 設計圖、圖案、草圖、草稿。

③徵選、被選上的人、徵兵。Draft 制。

④拉曳（車子等）。（牽引用的）動物。

⑤木桶酒。一口喝乾。

（節錄自研究社『Readers 英和辭典』）

這是一個還有很多其他意義的字。

第②的設計圖、圖案的意思換句話說，就是所謂的「設計」。而「Design」的語源也含有草圖與素描的含意。

1989年進行了麒麟一番搾的開發專案。DRAFT BEER＝生啤酒。也就是說這個叫「DRAFT」的名字當中含有「生」的含意。將②～⑤的含意一起思考的話，

就會有這樣的意思產生：將被選上的設計師們放到木桶中讓他們生機盎然地成長，漸漸成熟後擁有牽引著時代前進的力量。

不過，這樣豈不有點像是一群讓人看不順眼的菁英集團？但其實這個名為 DRAFT 的創意集團，其實更接近含意中的①通風。也就是「風的循環」。

我想將說明這段話的內容當成本章的總結。

「Passive 雖然有著『被動』的含意，但我思考的 Passive 卻更接近『主動』的意思。」

宮田的家很 Passive。DRAFT 從 1996 年到 2001 年承包了 OM 太陽能房屋的廣告製作。OM 太陽能房屋在屋簷加溫空氣後，讓溫暖的空氣循環，使用於地板式暖器，或是拿來將水加熱。是一個使用自然能源來生活的房子。因為與那個設計概念有所共鳴，因此宮田將自己家也以 OM 太陽能房屋的方式建造。

使用日光能源的太陽能系統，有著主動太陽能與被動太陽能之分。主動太陽能指的是，太陽能發電裝置、太陽能熱水器等使用機械力的方法。被動太陽能指的是，使用建築手法，儲蓄太陽的熱量在屋子裡，或是讓空氣循環後利用太陽的熱能來生活的方法。OM 太陽能房屋基本上是使用被動太陽能的系統。

「屋齡10年左右之後，房屋很多地方都會開始變得奇怪。如果是使用一般電源的房子想裝空調的話，去買一台機器來家裡裝就好。但我的家卻得從房子建築結構開始改造，與自然共生可不是一件簡單的事情。必須好好接受這種會產生不便的狀況，因應變化慢慢一件一件解決問題，像是如果變冷的話就穿衣服，移動到能夠曬到太陽的地方。

空調能讓室內維持一樣的溫度，所以沒有必要移動自己，壞掉的話請修電器的師傅來就好。接受自然的變化，則需要自己主動去做些什麼事情。因此 Passive 的方式，反而需要

主動的態度。為了一直以 Passive 的方式生活，會非常消耗人們的能量。」

能夠製造「風的循環」的公司才是 DRAFT。不是那種強硬地製造時代風潮的那種公司。被動的主動──為了維持 Passive 的狀態，必須積極地與時代還有社會保持關連性。

如此一來便能將通風的道路一直整理下去。

在「前言」寫到關於「院子裡的杏樹突然在不對的季節開花」的故事──。能夠發現到「好奇怪，有問題」的視角，是 Passive 的極致表現。

作品集

DRAFT & D-BROS

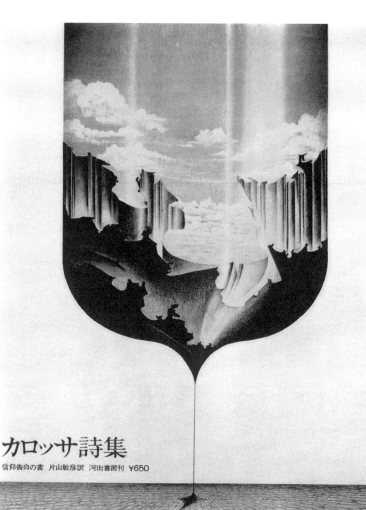

カロッサ詩集

信仰告白の書　片山敏彦訳　河出書房刊　¥650

第17回 日宣美 奨励賞 ｜ Poster 1967

ノヴァーリス《断片》

信仰告白の書　片山敏彦訳　河出書房刊　Y650

DRAFT

7月4日。米国205回目の独立記念日の、今日。
ジャック・ダニエルを飲む。

独立杯。

考えてみれば考えてみるほど、アメリカ人って不思議な国民

だなあ、と思ってしまうのですが、"ビッグ・アート"ってご存知でしょう。鋼鉄製の吊り橋に、巨大な国旗をはりつけたり、広い渓谷にロープをわたして、大きな布をカーテンのようにたらしてみたり。ここにご紹介した写真は、そんな芸術がうまれる、ずっと以前1914年のもの。ニューハンプシャー州はマンチェスターでつくられた、当時としては最大の米国国旗です。ま、芸術家より庶民の方が一歩すすんでいた実例ですが、本題の国旗といえば、独立記念日。この日、アメリカ全土ではマーチング・バンドの演奏にあわせバトンガールがみごとな脚線美をむきだしにし、ジャック・ダニエルの故郷のような田舎では、可愛い星条旗の小旗を家々の戸口に飾ったり、乾草をこぶ馬車いっぱいにあしらって、一族郎党くりだしたり。なぜアメリカ人は、そんなに国旗が好きなのでしょう。歴史的にみれば、アメリカはまだまだ若い国。それだけに、これぞ自分たちの旗印、アイデンティティと決めたら、頑固で一途なところがあります。たとえばジャック・ダニエルの場合、バーボンとは、口がさけても名のりません。生粋の、テネシー・ウィスキー。石灰岩の洞穴からわく、命の水の源泉を、蒸溜したてのウィスキーを一滴一滴と濾過するために使うカエデの炭も、自分の敷地と近くの山にあるものですませます。これが1866年の創業以来、断固かわらぬやり方。伝統に忠実です。一夜、世界をこえるこの美酒をゆったりと味わってください。アメリカ独立の記念日に。

Photo by Library of Congress, Washington

2月12日。デモクラシーの父が、丸木小屋にうぶ声をあげてから173年。
リンカーンズ・デーの今日、ジャック・ダニエルを飲む。

自由杯。

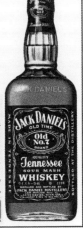

リンカーンといえば、デモクラシー。アメリカといえば、自由と

そこまではわかっていても、それではリンカーンにおける自由とは何か、これがなかなかむずかしいのですね。彼の自叙伝をひもといてみましょう。リンカーンが学校にかよったのは、1年にも満たないとのこと。それでいて弁護士の免許をとり、25才の若さで州議会の議員に当選。それから後は「人民の、人民による、人民のための」へとつながっていくわけですが、そんな成功譚のなかでおやと思わせるポイントがここ。少年時代、丸木小屋から小鳥を狙った以外、引き金に指をかけなかったというのです。これでよくあの時代を生きてこられたと思うのは、アメリカを知らないせいでしょうか。自分の生き方は、自分で決める。それが「自由」というものさ。いつか見た西部劇にも、おなじような科白があったような気がします。西部劇といえば、リンカーンの父親が「エイブラハム」をつれて移住したとき、小さなボートのなかには10樽のウイスキーと20ドルばかりの現金がつみこまれていたそうです。自由とウイスキーのふたり連れ。わがジャック・ダニエルも、そうしたアメリカ魂の産物です。バーボンとは名のらず、我が道をいくテネシー・ウイスキー。故郷の山あい深く、極上のトウモロコシと清冽な水を選び、断固手づくりによって珠玉を磨くのです。一滴一滴と、カエデの炭の層をとおして濾過していくチャコール・メロウイングも、まさに独自の発明。ふかい味わいとまろやかな芳香は、ここから立上がってくるのです。今宵、ジャック・ダニエルにて、自由への旅立ち。

草の日。

11月25日、すなわち明後日、感謝祭にジャック・ダニエル。偉大なる農業国にも、照る日、曇る日、いろいろとありました。 もし機会があったら、この日アメリカの田舎をたずねてみてください。 カボチャのパイと七面鳥の丸焼きを家族でかこんで、みんなニコニコしている光景にであえるでしょう。 そもそもサンクス・ギビングとは、 メイフラワー号でやってきた清教徒が、 はじめての収穫を祝ったのが、事のおこり。 当時はまだ仲のよかったインディアンを招いて、にぎやかにも敬けんにも一夜をすごしたのでした。 さて、 その清教徒にトウモロコシの種をゆずってくれたのも、 先住民。時代はくだって、大陸を横断する列車に襲撃をかけてきたのも、 先住民と考えてみると、歴史は皮肉なもので。 いまアメリカ合衆国では日でりにも負けず、洪水にも負けず、じつに世界の46パーセントにもおよぶトウモロコシが生産されているのです。 わがジャック・ダニエルは、 そんな大地のまっただ中にどっしりと存在しています。 極上のトウモロコシと清冽な泉の水。 そして裏山のカエデの木からつくった炭で、一滴一滴と琥珀をみがいていくのです。 これぞ創業以来の製法。 俺がテネシー・ウイスキー。一世紀以上も、男たちの胸に芳醇な香りをみたしつづけてきたのです。 感謝祭の宵、 ジャック・ダニエルにて、はるかなる大草原の国の声をきく。

JACK DANIEL'S | Newspaper 1982

風の日。

自由の国を離陸させた正直者の英雄が生れた記念日であります。2月21日、ワシントン生誕祭の今日、ジャック・ダニエル。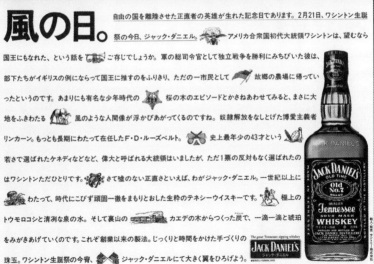アメリカ合衆国初代大統領ワシントンは、望むなら国王にもなれた、という話を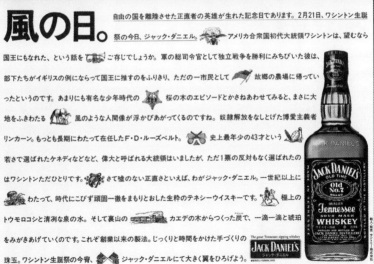ご存じでしょうか。軍の総司令官として独立戦争を勝利にみちびいた彼は、部下たちがイギリスの例にならって国王に推すのをふりきり、ただの一市民として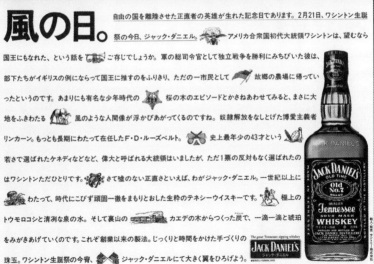故郷の農場に帰っていったというのです。あまりにも有名な少年時代の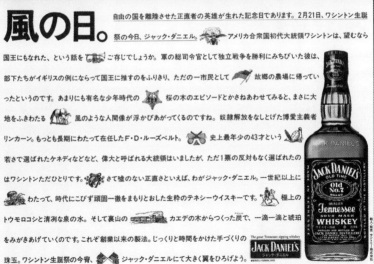桜の木のエピソードとかさねあわせてみると、まさに大地をふきわたる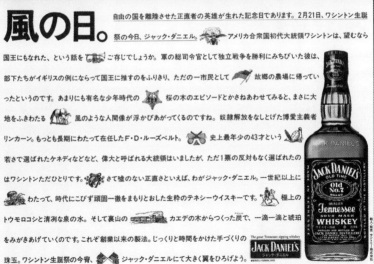風のような人間像が浮かびあがってくるのですね。奴隷解放をなしとげた博愛主義者リンカーン。もっとも長期にわたって在任したF・D・ルーズベルト。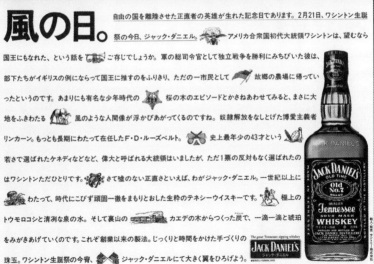史上最年少の43才という若さで選ばれたケネディなどなど、偉大と呼ばれる大統領はいましたが、ただ1票の反対もなく選ばれたのはワシントンただひとりです。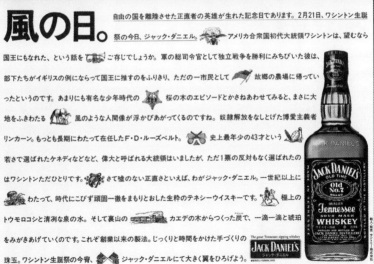さて嘘のない正直さといえば、わがジャック・ダニエル。一世紀以上にわたって、時代にこびず頑固一徹をまもりとおした生粋のテネシーウイスキーです。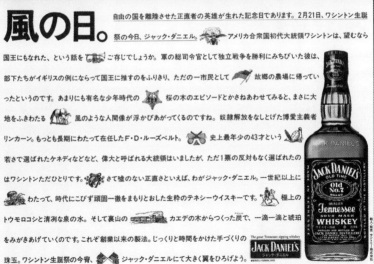極上のトウモロコシと清冽な泉の水。そして裏山の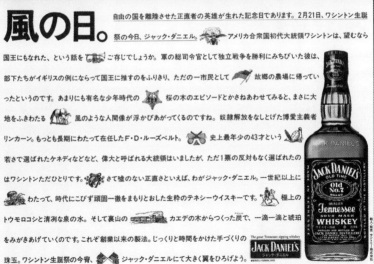カエデの木からつくった炭で、一滴一滴と琥珀をみがきあげていくのです。これぞ創業以来の製法。じっくりと時間をかけた手づくりの珠玉。ワシントン生誕祭の今宵、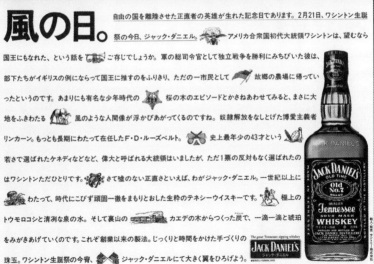ジャック・ダニエルにて大きく翼をひろげよう。

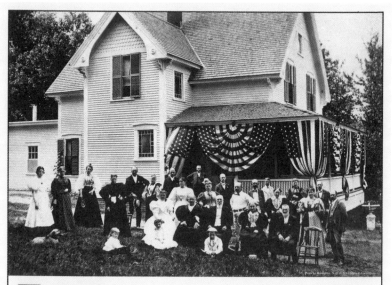

星の日。

2億の市民が、星条旗になる日であります。7月4日、すなわちアメリカ合衆国独立記念日の今日、ジャック・ダニエル。きのうまでパン屋だった人が、一夜あけると大統領になっている。アメリカ人は よくこう言います。石油王ロックフェラーは、行商人の子に生まれた。鉄鋼王カーネギーは、スコットランド移民の子供で、紡績工をしていた。発明王エジソンは、小学校を3ヵ月でやめ 新聞売子となった。マリリン・モンローは、孤児院にいた。 エルビス・プレスリーは、トラックの運転手だった。こう書いていくと、 一冊の部厚い本ができてしまいそうで。それにしても、 個人の成功の歴史はアメリカの栄光ともかさなりあっているわけで。ご存知のように星条旗は、最初の13州に新しい州がくわわるたび、その星の数をましてきたのです。 さてこの100余年間、アメリカン・ドリームの同伴者といえば、ジャック・ダニエル。成功者と、成功を夢みる人々が都会へでていってしまったあと、ひとり大いなる田舎に残り 開拓者魂を強い波長で発信しつづけてきたのです。 水を選び、トウモロコシを選び、文字どおりの手づくり。カエデの炭の層をとおして一滴一滴と琥珀をみがいていく製法も、 創業以来。このひと壜のテネシー・ウイスキーが、 彼の地の人々に特別の感情を抱かせるのはそのような経緯があってのこと。米国独立記念日の今宵、 ああ、人が星になる。

The great Tennessee sipping whiskey

JACK DANIEL'S
ジャック・ダニエル

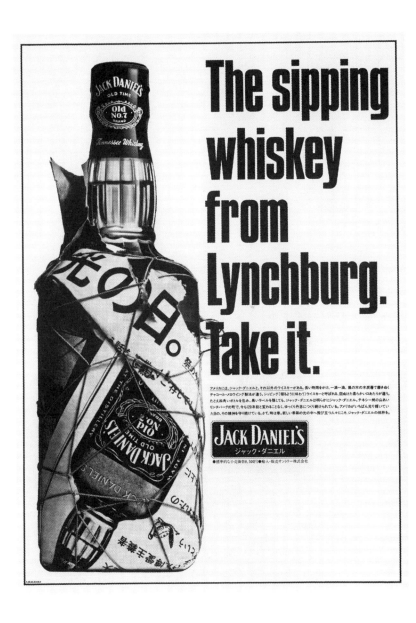

JACK DANIEL'S | Newspaper 1983

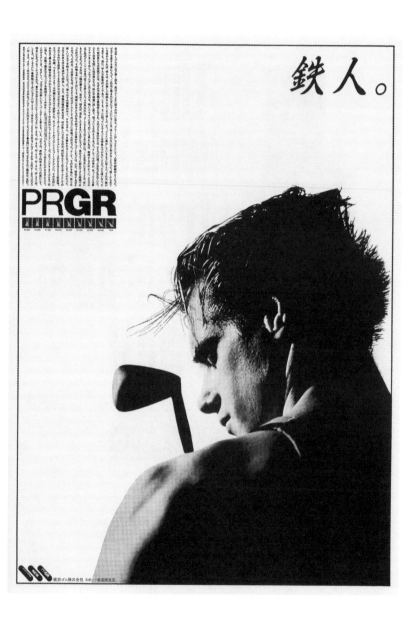

PRGR | Newspaper 1984

PRGR | Newspaper 1986

PR**GR**

長男は510、次男は502。三男は503。兄弟は、それぞれの闘いを挑みながら、ひとつのものを目指していた。

三兄弟。

PRGR

510 ● 502 ● 503

三兄弟。

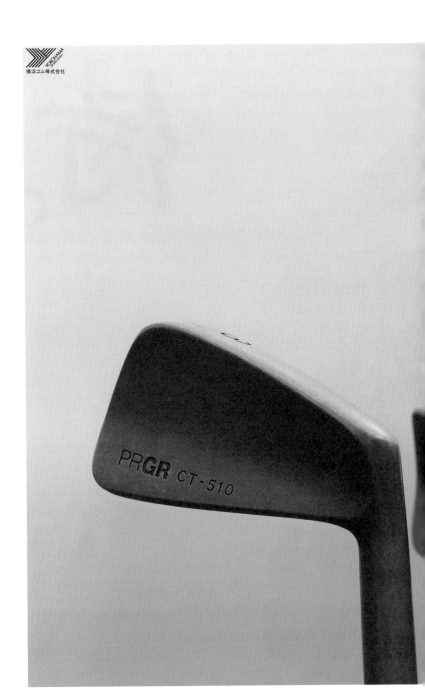

侍

PR**GR** DRIVER
μ-240

競人。

PRGR | Poster 1990

HEAD SPEED理論
PR**GR**

ないですか。

PR**GR**
CP
IRON SET
新登場

たかがゴル

VERY HAPPY. PRGR

VERY HAPPY. PRGR

Y . PRGR

撓り、弾き、飛ばす。

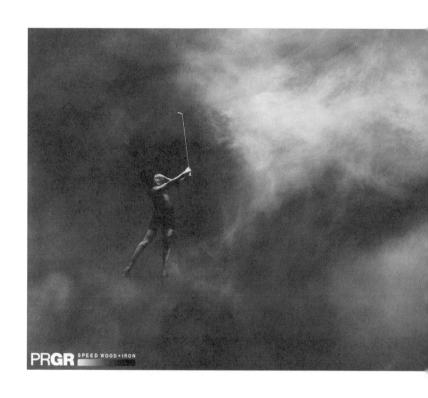

PR**GR** SPEED WOOD+IRON

PRGR | Newspaper 2003

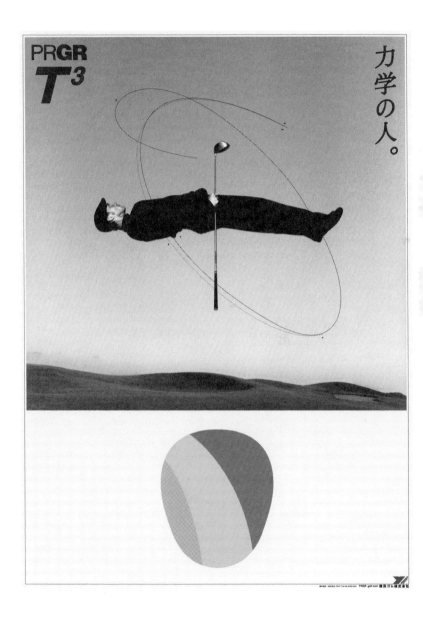

大駱駝艦｜Book & Editorial 1986

MONOCHROMATIC
WEIRDNESS!
COLORFUL
APPEARANCE!

CHAOS WITH GHOSTS

...OF THE BATTLESHIP.

BASED
ON THE FRAME
OF POSSIBLE
INTERPRETATION

ERING THE FLESH, EMBRACING
PARENTS, THE GREAT CAMEL
'IFUL NATURE.

STEPPING OVER LOVE MANEUVERS
THE GREAT ORPHAN SLAYING
BATTLESHIP IS SAILING IN THE BE

寺山修司 《さらば箱舟》 Based in "A Horse-head Fiddler" (the movie directed by Seijo Suzumura)

MOS BURGER | Poster 1985

MOS BURGER | Poster 1985

人気
気
実力
上等ロース

これがうまさのロースカツバーガー。

ロースカツバーガー1個で1回、モスメモリアルダイアリーかクリスマスバッジ が当たるかもしれない抽選クジがついてきます。上等ロースのおいしさをカラダの芯まで味わって、おまけに嬉しいプレゼント。期間は12月16日～25日までです。

MOS BURGER | Poster 1991

モス

モス代表。

この味は手づくりじゃないとつくれない。
どこにもなくて、モスだけにある、名作です。

モスチーズバーガー　　モスバーガー

おいしい
と休み。

おいしさを。そしてからだに栄養を。
スープはあなたにやさしいスープです。

7・20
↓
8・31

フランクはじけて、チーズたっぷり。
ピザドッグ新発売 ¥300

なんた
野菜
違い。

モスバー

に負けるな。

ロース 勝
カツ

て、ぶ厚い上等ロースにミネラル野菜の
がたっぷり。元気が山盛りのおいしさです。
スカツバーガー ¥300

日本の
スープです。

細切り根菜スープ 新発売 ¥200

甘、甘、す
杏をの
ひと夏の

玄米フレークシュ

もも肉
量事件。

の迫力を感量を。約15%のもも肉増！
チキンにめでたい事件⊛発生、拍手ッ。

あつあつ以外、
つくれません。

あつあつがモスの魅力。あつあつがモスの底力。
チーズもとろりとモスチーズバーガー、絶品！

腹ペ
カ

カツは揚げたて、
バカウマ風味のロ

お米です。

MOS BURGER | Poster 1987

モスライスバーガー登場。

夢の終わりが、夢の始まり。

MOS BURGER | Newspaper 1992

青春のストップ・ウォッチ。

MOS BURGER | Newspaper 1993

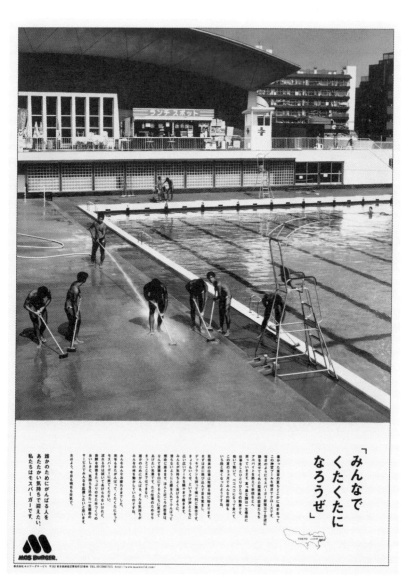

MOS BURGER | Newspaper 1996

土のなかでの**頑張り**が、やがて**生命**の**実**をむすぶ。

MOS BURGER | Poster 1997

雨と風と太陽を受けとめるために、大地から空を見あげる。

MOS BURGER | Poster 1997

MOS BURGER | Newspaper 1998

MOS BURGER | Newspaper 1998

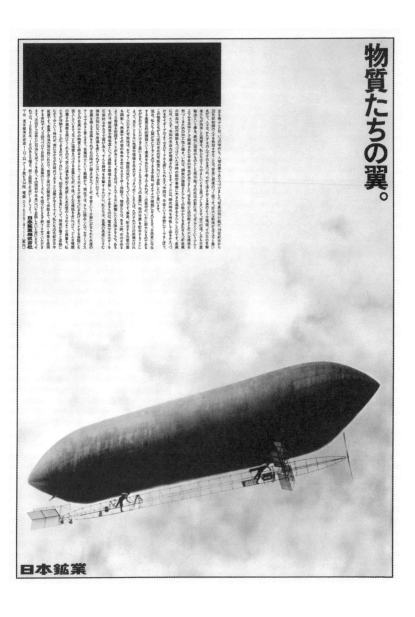

日本礦業｜Newspaper 1987

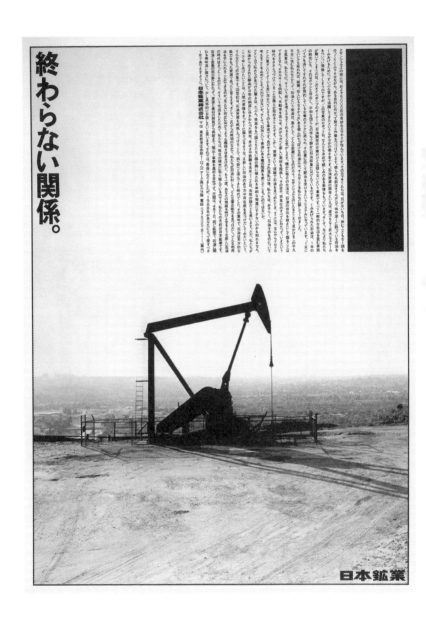

日本礦業｜Newspaper 1988

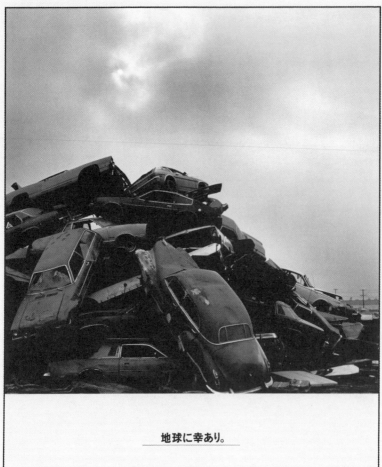

地球に幸あり。

日本鉱業株式会社

ディフェンス。

日本鉱業株式会社

Born with it.

日本鉱業株式会社

千里のはての万里のむこう。

日本鉱業株式会社

SHIFT_the future

NISSAN STAGEA | Poster 2002

PRESTIGE TOURING WAGON V6 2.5/3.0

STAGEA

か。

6 2.5 / 3.0

A DEBUT

NISSAN STAGEA | Poster 2002

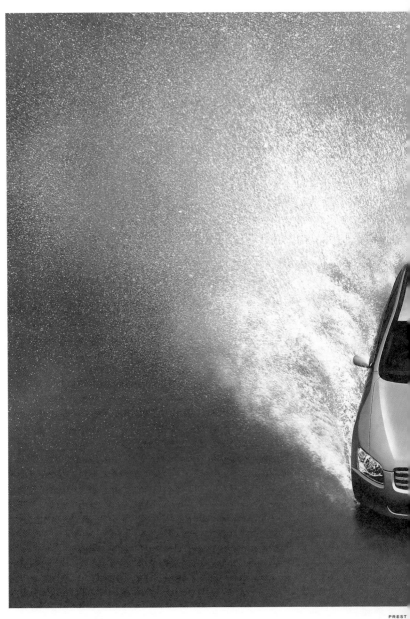

PREST

NEW S

人へ、社会へ、地球へ。 TOYOTA

場。

キーワードは、【コンフォート・デザイニング】です。

"いいクルマに乗ろう"

TOYOTA CORONA | Poster 1992

コロナ氏、登

BREITLING | Poster 1999

機
械
。

BREITLING | Poster 1999

BREITLING | Poster 2003

BREITLING JAPAN LTD. Tokyo:03-3456-4411 Osaka:06-6271-4414 Studio Breitling: 03-3238-7411 www.breitling-twin.co.jp

この時計を持つ人は、エネルギッシュである。好奇心が強い。凡位することをによりも嫌う。重くて厚くて頑強。収縮で囲まで品格をもつ機械としての魅力。多くの他の時計とは明らかに違う。心をかきまてるものがそこにある。　　挑戦する機械。

BREITLING
1884

BREITLING JAPAN LTD. Tokyo:03-3436-9911 Osaka:06-6271-4034 Studio Breitling:03-5280-7911 www.breitling-asia.co.jp/ek

BREITLING | Newspaper 2005

BREITLING
HAND
BOOK
for
mechanical
watches

good morning & good night

手巻きは、原則として 1日1回、同じ時間に、最後までゼンマイを巻いてください。

ゼンマイの巻き方にはコツがあるの。1冷がたわたる和らせません。これが手巻き時計の特徴的ゼンマイを巻きすぎなので実は以が確なり変かとすぎ。ゼロ一日の終わしてください。ゼンマイの毎日に、開地は時計にとっえるか一、いつも回し物物に同じ物に設定とすよくかみすとするとのとうと、機械式時計も同時差よくなしだすよ。不思議ですよね。

34
35

機械式時計と、クォーツは どこが違うの？

かもちろん説明をると、複雑式時計は、電池のいらない時計です。人間がゼンマイを巻かない限、止まってしまいます。またれにマイナ精密差を、ひとつひとつの時続きその時計職人の手で組み上げてくる時計でもあります。

14
15

カレンダーが動かない

カレンダーが「日付さない」「カレンダー機が切いない」

考えする

◇〈日付の〉日付差は、フトせさせ、ない、間違い、次にしに、カレンダー機を切りかえるに、〈日付の〉分まとに日付の動かない、〈日付の〉分まとになりとに、いつもに考えずに〈日付の〉分の動かないのとなります、〈日付が〉早い時、〈分まとに〉日付の差、〈日付の〉今の差の考えのとの、ガイダキてください。

メンテナンス

なし、〈差の対応の〉対応してくだに

98
99

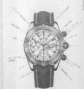

22
23

Navitimer # Chronomat

ブライトリングの 時計は100％ クロノメーターです。

クロノメーターとは、スイスの時計公式機関COSCの検査認可に合格したムーブメントを合格した時計のみです。その厳密な条件の付けで検査して合格一年同通しには、とてつもなく厳しもの。ワそらリングその時計は、すべて、クロノメーター認可に合格してこうす

26
27

灼熱、極寒。温度差で精度は変化します。

精度式時計の精度をくらう基差な語源のひとつ、なりゼンマイは、気の温より低い温度で変化てしまます。差度の時計として、温度の変化によって、なクォーツその差少の精度は、このど時計の温度差しなければならない、時計は差わからない、温度の多少では、時計は差よがなくなります。

28
29

BREITLING | Invitation 2005

BREITLING

2008
EXHIBITION &
PRESENTATION

BREITLING

BEER'S NEW

うまいビールはキリンがつくれ。

右のビールは、キリンビールではありません。まだ試作品。現在のところ、名前は「No.15983」。あらゆる角度からのチェックと激戦を勝ち抜いてきたこのビール。もうすぐ、ニューキリンの新ラインナップとしてデビューすることが決まっています。●キリンブランド101年目のことし、私たちは次のうまさの可能性に向けて、新しいスタートをきります。その具体的なニュースとして、新製品M.Y、新製品F.D、新製品F.P、新製品C.Lと新しいビールが続々登場する予定です。●KIRINは、十万人を超えるお客様調査を実施し、"もう一度、飲む人の"あーうまい!"の一瞬に徹底的にこだわることから始めました。"京都ミラクルワリー"や"横浜のパイロットプラントなど、飲む人がいま、どんなうまさを求めているかをキャッチし試作できるシステムも充実させました。"ビールはやっぱりあの一杯目のうまさだ""ビヤホールで飲む生ビールみたいなのできないか""など、ビールのうまさの理想的イメージを実現してしまおうじゃないかと思ったのです。●ビールの好みが広がってきた。それなら、それぞれの人がいちばんうまいと思うビールを、なんとしてもKIRINの中から選んでもらおう。これが、私たちの正直な気持ちです。ひとりひとりのうまさのために。「最適」の品質を追求します。1989年のKIRINに期待してください。どこまでおいしくなれるだろう。

KIRIN

キリンビール株式会社

麒麟啤酒 企業 | Newspaper 1988

BEER'S NEW

幸福研究所。

どこまでもおいしくなれるだろう。

KIRIN

飲む人になりきって発想しよう、と決めてみました。あの"シアワセ!"な気分をつくるのは、どんな口当たりで、どんなのどごしで、どんな感覚なんだろう。10万人を超す大規模なお客様調査がそのスタートでした。●ビールを飲んだ瞬間の"シアワセ!"な気分をつくるのは、いろいろ見えてきました。圧倒的に多かった。ビヤホールの生ビールの生ビールの生をおいしいうまさのヒントが、ビヤホールの生ビールはなぜあんなにガブガブ飲めるのか"という声もくのひとつ。たしかにビヤホールなら、できたての生を新鮮なうちに飲める。ビン入りの生はそうはいかない。"飲む人"は、この差を全く違うものとしてチェックしていました。ビヤホールの生のうまさと堂々勝負できるビール、なんとか実現できないだろうか……。●KIRINには数百種に及ぶオリジナル酵母コレクションがあり。その中にちょっと"ヘンな酵母、ビンづめされた後で、ビールのおいしさを長持ちさせる能力がある。ビヤホールの生"と、"ヘンな酵母"。これは使えるぞ、と発見した人間が、研究所に約1名、いました。'88年2月、特許公開、'89年2月、世界初『FD酵母の入った生ビール』新発売。商品名「キリンファインドラフト」。●飲む人発想に徹しなければ、たぶん思いつかなかった。そんな新しいビールたちが、キリンから次々登場します。なんにか作るほうもシアワセなムードになりつつある、今日この頃です。(麒麟啤酒)

BEER'S
NEW

キリンビール・ベイビー。

そもそものきっかけは、キリンビール横浜工場のテクニカルセンター。ここには世界中のビールに関する様々なデータやノウハウが集められています。このビールの未来博のような工場に、ある日、バイオリアクター（生物反応装置）なる不思議な物体が出現しました。中には、キリン独自の技術から生まれた粒状のセラミックスがぎっしり。さらにそのひと粒ひと粒の中には「酵母」が無数に住みついています。ここに麦汁を流し込むと、ふつう60日間はかかる〝発酵〟がなんと3日で終わってしまう。これはすごいぞ、と大騒ぎになったわけです。キリンは、従来の発酵法とバイオリアクターを組み合わせた〈多段階発酵方式〉を世界で初めて開発し、〝香味バランスを自由自在に調節できる画期的システム〟に成功。今までは不可能だったような新しいうまさへの可能性も一気に高まったのです。●ビールが驚くほど小さなスペースで作れる。すぐ作れる。しかももっとおいしく作れるようになる。コーヒーメーカーみたいに、自分で好きなようにビールが作れる時代だって来るかもしれない。そんな夢もふくらみそうなニュースでした。●10年後、20年後。ビールはどう変わっていくのだろう。〝未来のビール〟のノウハウを着々と蓄える、最近のキリンです。

どこまでおいしくなれるだろう。

KIRIN

仕事じゃビールはつくれない。

ビールを真剣な顔で飲む人を
あまり見たことが●がない。
ビールを、うまそうに飲めないヤツに、
うまいビールなんかつくれない。

"一番搾りでビールをつくったろ。うまいだろうなぁ……。"
と思いつきを言ったのは、
きりんビールの社員。後など仕事をそをかく。
ビールを飲む時の顔といったら、
絶品なのである。　思いきって、つくりました。

明日、発売します。

キリン一番搾り〈生〉ビール。

KIRIN

麒麟啤酒　一番搾 | Newspaper 1989

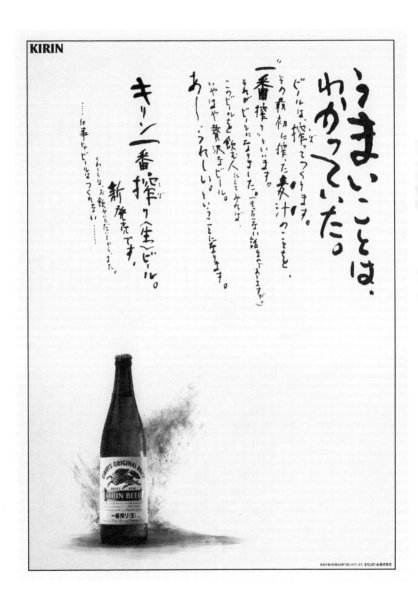

KIRIN

うまいことは、
わかっていた。

ビールは、搾ってつくります。

"その最初に搾った麦汁"のことを、
"一番搾り"といいます。

それがビールになりました。（もったいない話をしておりますが）

このビールを飲む人にしてみれば、
いやはや贅沢なビール。

あー、うれしいということになります。

……仕事じゃ、ビールはつくれない。

くわくり、お飲みいただいております、また。

きリン一番搾り〈生〉ビール。

新発売です。

麒麟啤酒 一番搾 | Newspaper 1989

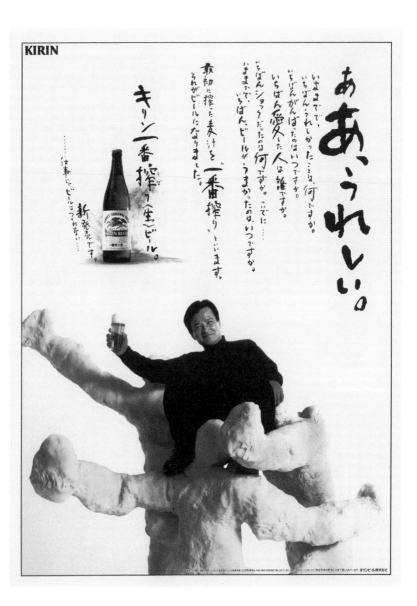

麒麟啤酒　一番搾 | Newspaper 1990

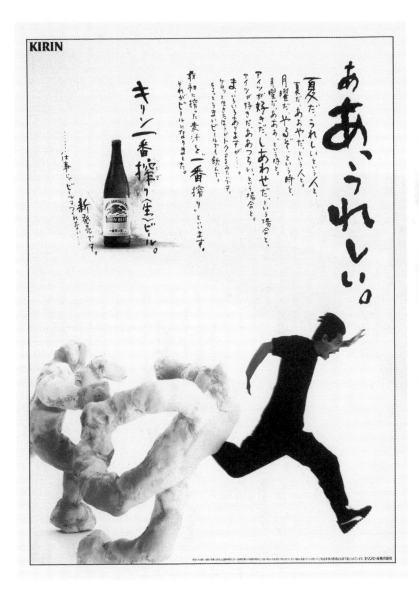

麒麟啤酒　一番搾 | Newspaper 1990

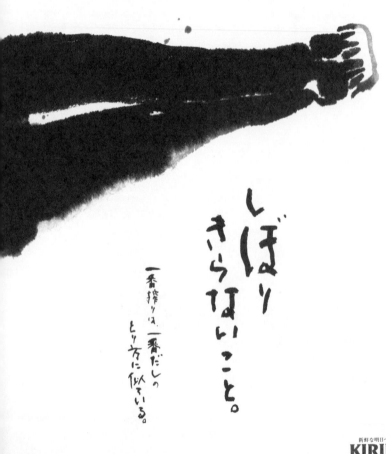

しぼり
きらないこと。

一番搾りは、一番だしの
とり方に似ている。

麒麟啤酒 一番搾 | Poster 1993

うれしいビール。
キリン一番搾り。

KIRIN BEER
DRAFT BEER
一番搾り〈生〉

ビールは、20歳になってから。キリンビール株式会社

麒麟啤酒 一番搾｜Poster 1992

ビール、ビールと蟬が鳴く。

うれしいビール。キリン一番搾り。

あ、一番搾りだ。

新鮮な明日へ
KIRIN

麒麟啤酒 一番搾｜Poster 1993

おいしさでは負けられない。

麒麟啤酒　淡麗 | Newspaper　1998

国産大麦使用

淡麗な、

うまさとのどごし。

しかも、※145円。

麒麟 淡麗〈生〉
（きりん たんれい）

新発売

そして国産大麦を使用した
淡麗なうまさ、どんな銘柄にだって、
おいしさでは、負けられません

お酒は20歳から
KIRIN
うまい！キリン

200万人飲みくらべキャンペーンのお知らせ!!

http://www.kiri

麒麟啤酒 淡麗 | Poster 1998

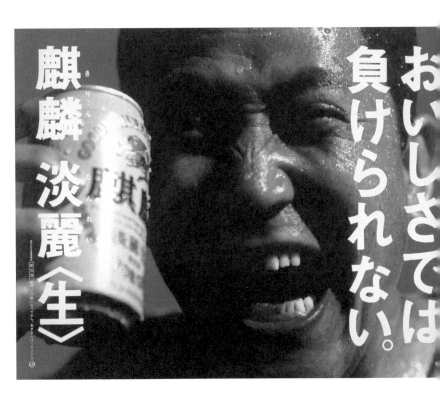

おいしさでは負けられない。

麒麟 淡麗〈生〉

麒麟啤酒 淡麗 | Poster 1998

キリッと、キレ味 麒麟 淡麗(生) 発泡酒

麒麟啤酒 淡麗 | Poster 1999

ノド、快音。

麒麟啤酒 淡麗 | Poster 2000

麒麟啤酒 淡麗｜Poster 2008

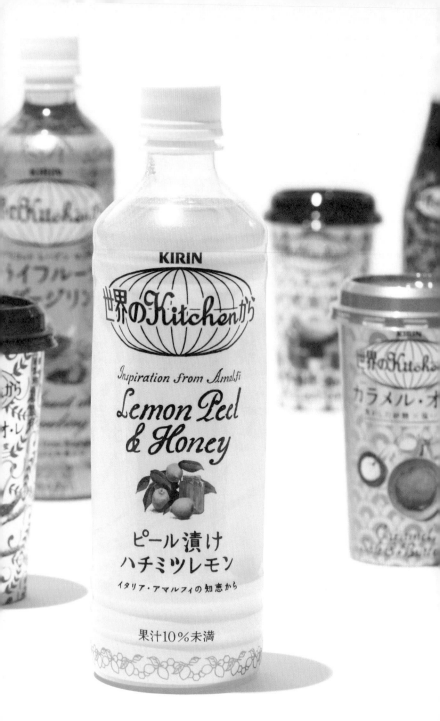

麒麟飲料　來自世界的廚房｜Package　2007～

世界の "うまい" に
負けられない。

KIRIN

世界の
"お母さん" に
負けられない。

世界の家庭を訪れると、まだまだ知らない "おいしいもの" がある。
すごく、おもしろい。ちょっと、くやしい。メーカーとして負けてはいられ
ない。キリンビバレッジの新ブランド "世界のキッチンから" はじめます。

http://www.beverage.co.jp **キリンビバレッジ**

麒麟飲料 來自世界的廚房 | Newspaper 2007

世界の家庭を訪れると、まだまだ知らないおいしいものがある。すごくおもしろい。ちょっとくやしい。

世界のお母さんに負けられない。世界のKitchenからはキッチンで今日も考えます。

おいしさを笑顔に
KIRIN

8/7 NEW!

のんだあとはリサイクル

キリンビバレッジ株式会社 http://www.beverage.co.jp

ハンガリーのお母さんは、煮こんで深みがでた果物に乳製品を加えて、フルーツ スープを作ります。世界のKitchenからは、白桃とマンゴーを煮こんでみました。そこに乳原料を加えてヨーグルトテイストに仕上げたら、なめらかで甘ずっぱい、数量限定"とろとろ桃のフルーニュ"できました。

おいしさを笑顔に
KIRIN

2/19 NEW

キッチンの話をもっと。 www.beverage.co.jp/kitchen

のんだあとはリサイクル http://www.beverage.co.jp キリンビバレッジ株式会社

麒麟飲料 來自世界的廚房 | Poster 2007～

KIRIN

世界の Kitchen から

世界で受けたおいしさのインスピレーション。そこに見つけた、素材の滋味を引き出す知恵。良いものを受け継ぎ、自分たちのおいしさを、ひと手間かけて作る。それが私たちキリンビバレッジのブランド 世界の Kitchen から です。

おいしさを笑顔に
KIRIN

8/7 NEW!

キリンビバレッジ株式会社 http://www.beverage.co.jp のんだあとはリサイクル

「レモンは、皮がおいしいんだよ」。南イタリアの太陽をいっぱい浴びたノーワックスのレモン。世界の Kitchen から は、ピールを20%増やしてハチミツに漬けこんでみました。皮のほろにがと香りが、ますますじわじわしみだした "ピール漬けハチミツレモン" できました。

おいしさを笑顔に
KIRIN

2/19

旅のこと、おいしさのこと、キッチンの話をもっと。
www.beverage.co.jp/kitchen

キリンビバレッジ株式会社 http://www.beverage.co.jp

のんだあとはリサイクル

パナソニック電工 i-X | Presentation Tool 2006〜

National

i—x
UNIT BAT
DRESS

i—x UNIT BATHROOM DRESSING

パナソニック電工 i-X | Presentation Tool 2006〜

—i KITCHEN

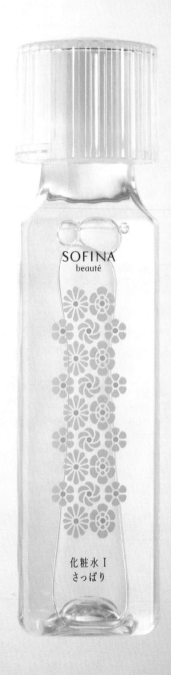

花王 SOFINA beauté │ Package & Bottle 2008

SOFINA
beauté

化粧水Ⅰ さっぱり

芯から育む
つややかなハリ

花王 SOFINA beauté | Bottle 2008

une nana cool | Shop & Corporate Identity 2001〜

une nana cool | Poster 2002

ぱんつ まる みえ

歌う子。

une nana cool ｜ Poster 2008

歌う子。

une nana cool
ちょっと かっこいい 女の子

une nana cool ｜ Shopping Bag 2004

une nana cool | Shopping Bag, CD Package, Eco Bag, Point Card & Wrapping Paper 2008

une nana cool | Direct Mail 2001

une nana cool | Applique 2006

LuncH | Shop & Corporate Identity 2006～

LuncH | Shopping Bag & Tape 2006

WACOAL DIA | Poster, Stationery & Gift Box 2004

WACOAL DIA | Catalog 2004

WACOAL DIA | Catalog 2004

WACOAL DIA | Ginza Shop 2004

WACOAL Salute | Catalog 2004～

2004
Happ[...]
Spri[...]
and
Enjoy
Sum[...]

The sexy me.
The cute me.
The sweet me.
The active me.
I'm a different me every day.
For all of me. Salute.

WACOAL BOURGMARCHÉ | Shopping Bag & Gift Box 2005

WACOAL PARFAGE | Catalog, Shopping Bag & Ribbon 2008

caslon | Shop & Corporate Identity 1999

Life is Beautiful. Caslon

Life is
Beautiful.
Caslon

caslon | Cup & Saucer 1999

caslon | Dish 2008

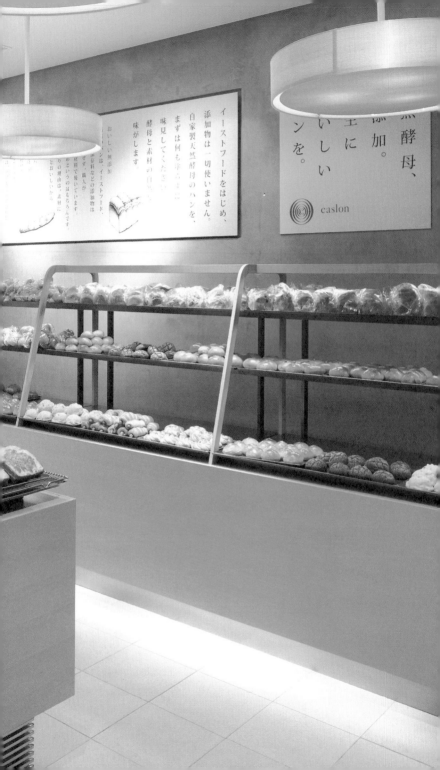

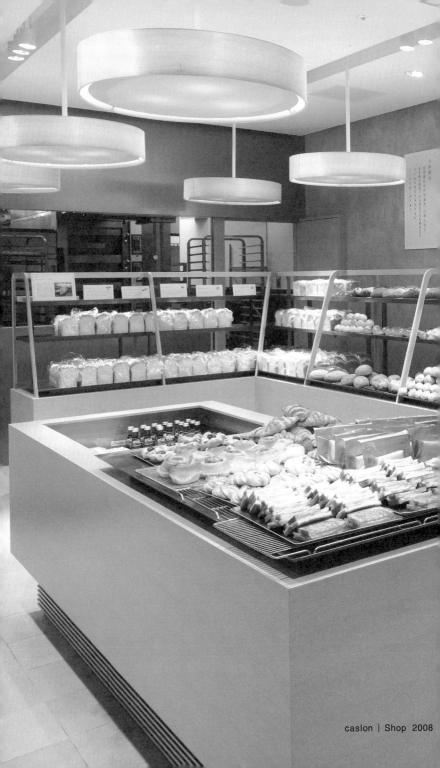

WAON | Card 2007

WAON | Character Goods 2007

THE ΔSIΔN
ELE**P**HΔNT
ΔRT &
CONSERVΔTION
PROJECT

コマール＆メラミッドの傑作を探して
The Asian Elephant Art & Conservation Project / People's Choice

2003年10月4日（土）‐12月14日（日）
開館時間：（10月）午前9時30分‐午後5時、（11,12月）午前9時30分‐午後4時30分 入館は開館30分前まで
休館日：月曜日（祝日は開館）、10月14日（火）、11月4日（火）、11月25日（火）
主催：川村記念美術館（大日本インキ化学工業）/ The Japan Times

 KAWAMURA MEMORIAL MUSEUM OF ART

AEACP | Poster 2003

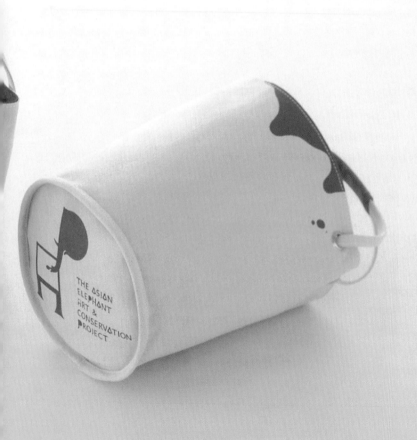

THE ASIAN
ELEPHANT
ART &
CONSERVATION
PROJECT

キャビネット

英語 English　数学 Mathematics　国語 Japanese　理科 Science　社会 Social Studies　テスト対策　百科事典

4 April

minä perhonen | Invitation 2005

karancolon 京都 | Shopping Bag & In-store Graphic 2006

karancolon 京都 | Postcard 2008

タイ風シーザーサラダ　850円

Caesar Salada Thai Style

沢山の野菜をグリーンカレー風味の
少し辛めのソースであえました。

春雨サラダ　950円

Thai Starch! Vermicelli Spicy Salad

のシンボばさんに手ほどきを受けたタイの
春秋りのナンプラーを使って作りました。

のサラダ　950円

Masumi Suzuki
鈴木珠美

2F new-Nishiazabu bld.
4-4-12 Nishiazabu Minato-ku
Tokyo Japan 106-0031
phone 03-3409-5039
facsimile 03-5485-0590
mobile 090-7711-8860
e-mail masumi221@hotmail.com

Japanese & Việt-nam Restaurant "**kitchen**"
2F new-Nishiazabubld. 4-4-12 Nishiazabu Minato-ku tokyo
Phone : 03-3409-5039 Close : sunday & Haliday

★ kitchen

kitchen | Menu Book & Shop Card 2003

野菜春巻き　　400円（1本）

Vegetable Spring Rolls

春雨・きゅうりと卵・紅茶で煮た鶏肉をサンチュで巻いた
ヘルシー春巻き。日中のフランス文化がベトナムの食文化を
豊かにし、この野菜春巻きが生まれました。

生春巻き　　400円（1本）

Vietnamese Fresh Spring Rolls

おすしの様に手でつまんで気軽に食べられる、
ベトナム料理の魅力が凝縮された一品です。

蒸し春巻き　　300円（1皿）

Steamed Spring Rolls

米の粉を使って作った小さなライスペーパーの上にトリネギの
ひき肉とクルトンをのせた春巻き、ベトナムの宮廷料理です。

春巻き

Spring Rolls

サイゴンの揚げ春巻き　800円

Fried Spring Rolls Saigon S

サイゴンの揚げ春巻きはひと
パラフィン紙のように薄いライスペ
揚げてもほとんど油を含まずカラッと
※菜と共に爽やかに頂いてどうぞ。

フエの

Fried

サ ラ ダ

Salad

青いパパイヤ

Green PaPaYa Aa

南国の食材パパイ
シャキシャキとし
組み合わせを楽し

kitchen | In-store Graphic 2003

ABC Cooking Studio | Gift Box 2007

I LOVE YOU !

YOKOHAMA LANDMARK TOWER

15th Anniversary

YOKOHAMA LANDMARK TOWER | Poster 2008

I LOVE YOU !

YOKOHAMA LANDMARK TOWER
15th Anniversary

ART!

MIHARAYASUHIRO

MIHARAYASUHIRO SOSU INTERNATIONAL | Poster 1998

MIHARAYASUHIRO SOSU INTERNATIONAL | Invitation 2002

THEATRE PRODUCTS | Book & Editorial 2007

THEATRE PRODUCTS | Invitation 2008

LAFORET | Poster 2005

LAFORET | Poster 2005

四月と十月

le cahier des
artistes peintres

2oo3 October

Vol. 9

DRAFT D-BROS | Poster 1999

Rebuild
D-BROS

Tiare

Tiare
ティアール
⑤◎

エンゲージリング...
ふたつのリングを...
美しい姫君の頭上...
花嫁が花婿にとって...
可憐な姫君であり純...

一ケを手に求婚した
一瞬

PROPONERE | Special Package 2005

PROPONERE | Gift Box 2005

本が好き！ | Book & Editorial 2006〜

本が好き！ NOVEMBER 2008 vol.29

新連載小説
「世界でいちばん長い写真」
誉田哲也

光文社の本から
伊藤比呂美『女の絶望』
中山智幸『ありったけの話』
鶴見俊輔「声を聴かせて」

光文社

LITTLE MORE UN DEUX | Book & Editorial 2008

わたしは　手紙のにおいを嗅ぐ子供でした

CH

pictures by
Yoshie Watanabe
lyric by
Sayako Uchida

リトル モア

ブロー
BR

Hope Forever Blossoming | Flower Vase 2003

Hope Forever Blossoming | Flower Vase 2006

Hope Forever Blossoming | Flower Vase 2008

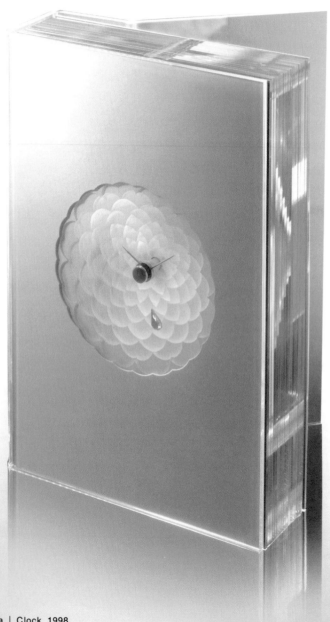

Camellia | Clock 1998

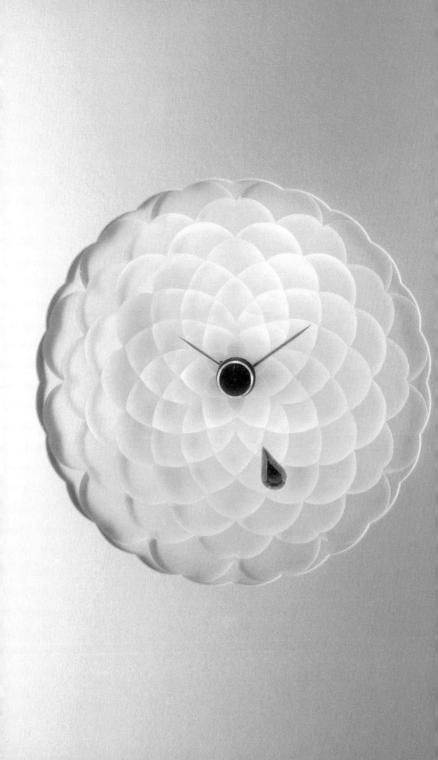

Seconds Tick Away | Clock 2004

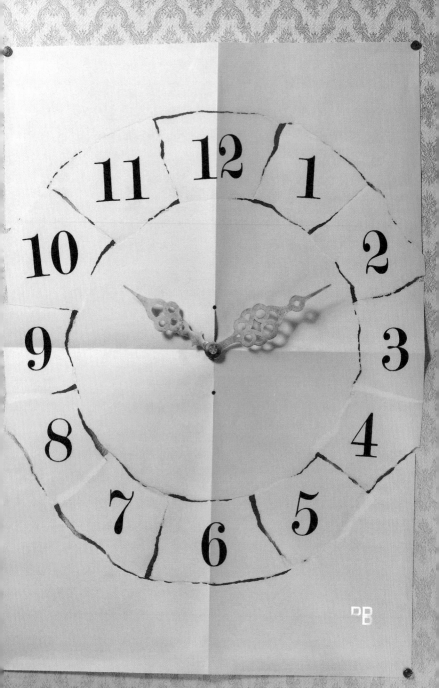

Time Paper | Clock 2005, 2006

A Path to the Future | Packing Tape 1999

Rivulets of the Heart | Cup & Saucer 2003

From Dawn Till Dusk | Cup & Saucer 2008

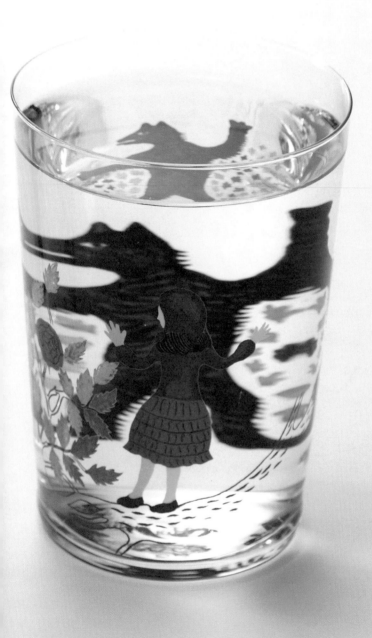

Method of Drinking Fairy Tale ｜ Glass 2005

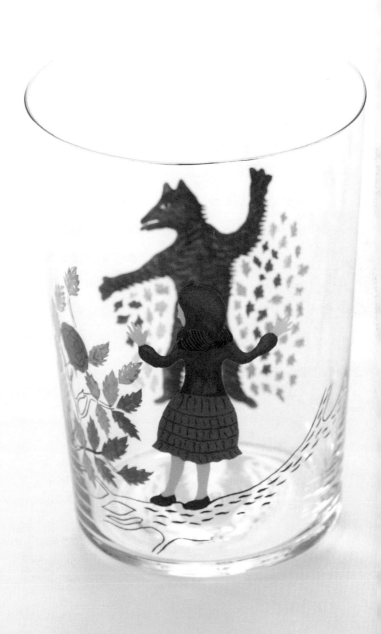

congratulations

Brooch Ever Lasting | Accessory 2005

Biscotto La Dolce Vita, Bise Chocolate & Assorted Cookies Buono Buono │ Greeting Card
2002 ～ 2005

Jewel Graphy Spectre | Greeting Card 2007

Appearance | Notebook 1999

One Theatre | Notebook 2005

Creator's Diary | Diary 2003〜

Someday, Today | Calendar 2008

Blanca | Calendar 2003

January 1

New year's day

Coming-of-age day

Sophie | Calendar 2008

3

9
9
10
11
12
13
14
15
16
17
18
19
20
21

あるくにをあるく｜Calendar 2006

Hotel Butterfly | Poster 2006

Hotel Butterfly | Sticky Note 2006

For cool linen,
table clothe,
For the morning without
any stain of memory.
We do a lot of washing
every day with whisting.
We make crunchy toast, and
make tea and coffeet with aroma.
Eggs are going
to be served
with your
preferences.

n period,
fly" is
as been
er time.

Hotel Butterfly | Letterhead 2006

Hotel Butterfly | Bookmarker 2006

Hotel Butterfly | Placemat 2006

Hotel Butterfly | Glass 2006

Hotel Butterfly | Cup & Saucer 2008

Hotel Butterfly | Vase 2008

Hotel Butterfly | Plate 2008

DAIMATU×D-BROS Peanutti │ Product & Logomark 2008

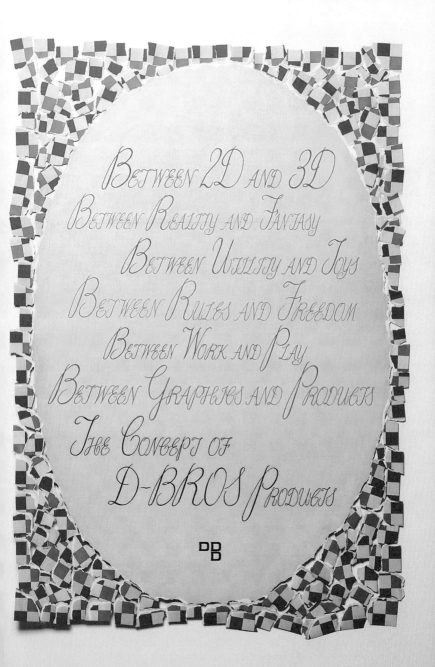

Between 2D and 3D
Between Reality and Fantasy
Between Utility and Joys
Between Rules and Freedom
Between Work and Play
Between Graphics and Products
The Concept of
D-BROS Products

Between Graphics & Products | Poster 2006

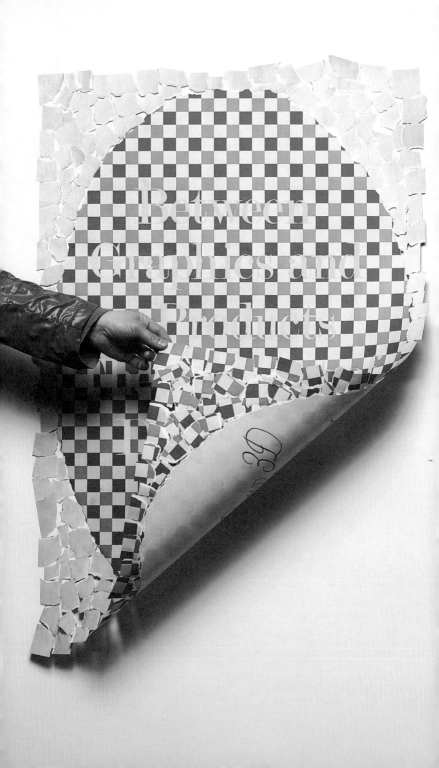

後記

本書內容取材自花了26個小時採訪宮田識的內容及另外花費了24個小時採訪現任DRAFT社員、從DRAFT畢業的離職社員（OB‧OG）、外部文案寫手、攝影師們等約20名工作人員。

筆者最初參加的討論會議是在2008年7月10日。2001年於某本雜誌曾因要報導D─BROS的事情因而有了採訪植原亮輔先生的契機，但此次是第一次採訪到宮田先生。

雖然我自稱為設計新聞記者，但最近這幾年很常寫產品、建築或是科學技術的事情，

越來越不常寫平面設計了。因為有了寫這本書的機會，才瞭解 DRAFT 這間公司竟孕育了這麼多有潛力的新人設計師。

寫到這本書的最後，真的完全深陷於 DRAFT 的世界。以我的經驗來說，當你採訪設計師超過二小時以上，閒聊的內容就會開始增多，就算拖長採訪時間也沒有意義，但宮田先生卻不一樣，反而是聊了二個小時後卻越聊越有內容，能用在原稿裡的素材也變多了。想傳達的事情也非常多。因為宮田先生感覺到那些必須傳達的訊息，所以才會有這本書的誕生。

在寫這本書的時候有幾個地方一直謹記在心。①雖然整體有一個大方向，但不管從哪一頁翻開都能順利開始閱讀。②不把宮田識寫得像是什麼傳說中的教主一般的人物。③筆者不在本書太出鋒頭。④不是一本為了解宮田識與 DRAFT 寫的書，而是一本想知道

設計是什麼的人可以閱讀的書。⑤敘述「總監之道」。寫出讓全世界被稱為總監的人都能有同感的內容。⑥至少20年內都還是持續讓人想閱讀的內容。在這些目標當中，我覺得①幾乎完全達成。關於②的話，最後可能還是有點把宮田先生寫得太帥了。至於③的話，因為在「後記」寫了這些話，所以可能有點太出鋒頭也說不定。④其實是最重要的事情。我覺得透過ＤＲＡＦＴ的活躍向更多的人傳達設計的力量及設計有趣的地方是筆者的使命。⑤則是在心裡一直對自己耳提面命的地方。讓人們能往同樣的方向前進、尊重每個人的個性、一起向上成長等其實不只有設計業界需要注意。以總監論來說，希望能寫出最能讓大家有同感的事情。⑥則是目標。如果可以達成的話沒有比這個還要令人開心的事情了。

為了本書的採訪與撰稿誠心感謝許多人的協助。２００８年８月25日在

ginza‧graphic‧gallery（ggg）與多摩美術大學、東京藝術大學、法政大學的學生及宮田先

生一起舉行了座談會。同年11月20日則是一個限定參加者年齡的活動，請20幾歲的設計師們與宮田先生一起交流。我覺得與其我自己一個人問問題，不如讓各式各樣的人與宮田先生交流，讓他的想法能更清楚地被引導出來是我的目標。深深地感謝參加這個活動的每一個人。

另外，非常感謝協助取材的 Ishizaki Michihiro 先生、伊藤方也先生、井上里枝小姐、植原亮輔先生、柿木原政広先生、笠原千昌小姐、久保悟先生、十文字美信先生、田中竜介先生、富田光浩先生、內藤昇先生、永井裕明先生、日高英輝先生、広瀬正明先生、福岡南央子小姐、水野學先生、和田初代小姐、和田惠先生、渡部浩明先生、渡邊良重小姐（以五十音排序）。

DRAFT 的社員為本書製作了非常優良的設計。我也非常感謝本專案的藝術總監平

野篤史先生。設計師野崎 Naho 子小姐、小久保大輔先生、杉山耕太先生。以及從製作企畫開始到幫忙聯繫接洽採訪單位的御代田尚子小姐及後藤工先生。

接著我也想感謝擔任作品攝影的公司 AMANA 的每個人。以及校正的舩木有紀小姐。對於筆者拖搞總是非常有耐性溝通應對的財團法人 DNP 文化振興財團的北沢永志先生、DNP ART COMMUNICATIONS 的三好美惠子小姐。最後感謝比任何人都要快一步為我校對原稿，給我確實建議的藤原 Erimi 小姐。

2009 年 2 月 9 日

藤崎圭一郎

520

推薦跋

台灣中文版

巧遇植原亮輔與渡邊良重

1984 年蘋果個人電腦開賣，廣告中借用 George Orwell 的小說 1984 的比喻，手持巨錘的穿紅衣的女生一舉擊碎了那個掌控所有人的老大哥，那個女生即是比喻蘋果電腦打破了長期電腦業被獨霸的局面。

從 80 年代密集蘋果電腦介入印前作業，所有印刷前置作業所帶動的周邊產業如照相打字業幾乎可以說一夕間全部消失殆盡。平面設計領域傳統的門檻─在製作上的門檻被個人電腦整個擊潰，任何人只要一台電腦都可以輕鬆地去做出以前手工做不到的視覺特效表現，手工時代要執行印刷之前的印前作業完稿，完稿人員必須經過一段時間的苦練如何

522

運用針筆完成一段漂亮的線條，而電腦化後即便是沒有受過任何完稿訓練的人，也可以輕鬆地按幾個鍵就可畫出完美無缺的線條。

印前作業的簡化不只是讓傳統印前周邊產業整個消失不見外，同時也讓設計服務的價格變低，在前電腦時期，任何需要一張印刷品的委託者都必須付出一筆費用來執行完稿，不管是否有沒有設計的部分，但電腦化後，人人都可以透過電腦來執行印刷文件，這個劇烈的變化讓以設計服務為主的平面設計公司在設計收費上受到不小的震盪。

從 1990 年代開始關注日本的設計就發現，有家設計公司名為 DRAFT，在執行設計服務業務時也成立一個品牌 D－BROS 透過平面設計的概念媒介如紙張等來開發商品，這或許不是一個創舉，但由設計服務轉型變成以平面設計手法來執行商品開發，牽涉到的材質從紙張出發到新的媒材，D－BROS 在這部分不只是在商業上得到成功，

自行開發的商品亦得到大眾喜歡，也在專業設計競賽得到很大的肯定，這部分可說是非常不容易的事情，除了DRAFT的創辦人——宮田識先生，我很快地關注到渡邊良重小姐與植原亮輔先生，在紐約那段時間屢屢在紐約藝術指導俱樂部年度獎中看到他們兩位的作品，渡邊小姐俱有療癒性的插畫風格，植原的設計看似隨性卻精準的設計作品。

十年前從紐約放假回台灣時，正巧遇到中國生產力中心邀請植原亮輔來台演講，因而得以認識且成為臉書上的朋友，當時他笑說我跟他公司的後輩極為相似。去年年底在臉書上收到他的訊息，告知他和渡邊小姐即將來台為他們兩個的展覽開幕、演講，邀請我到場，多年沒見當我在展覽場上對到眼時他馬上喊我：「李桑你來啦，多年沒見啊！」。在帶著兩位設計師參訪台北的聊天過程中，渡邊小姐提及她的母親是灣生，這一下子馬上拉近她與台灣之間的情感，同時聊到DRAFT、D—BROS的發展過程與宮田先生在公司中

524

的做事方式有著更多的瞭解，DRAFT也許是出產獲得日本平面設計協會新銳設計師獎

最多的一家公司，被中國同行戲稱說是日本設計界的黃埔軍校，從這些點來看可說是比喻

的非常精準。

實踐老同學紀健龍君多年來出版一系列以日本設計名師、公司為介紹的書，藉此透過

出版介紹日本的設計外，同時也希望能給台灣設計師、學生們啟發而對設計有新的觀念、

想法與做法，這回介紹宮田識先生與DRAFT的作品和成長軌跡，我認為這本書很值

得華人設計師們在經營個人或公司以及未來設計生涯上可以有更多地借鏡。

台科大工商設計系副教授 **李根在**

2017 05

設計是什麼？

同時兼任設計師、專欄記者、譯者的身份，讓我經常得以接觸到日本設計師，能以設計師的角度與他們討論許多接近所謂設計本質的內容，對我而言是一件很幸福的工作。然而不管是什麼領域的設計師，每次專訪完我一定會問他們一個問題：請用一句話敘述「設計是什麼？」

這是個化繁為簡、既容易也難回答的問題。設計可以是一種方法、一種策略，也能夠是一種態度、一種信仰。從答案往往能看出那位設計師的氣場，也能代表部分他的設計哲學。我想這也一定是每位設計師在被業主下著指導棋、要求東改西改、熬夜趕稿之際最常

526

反問自己的疑問，「究竟自己在做的設計，到底是什麼？」

在各種工作場合與數十位日本設計師一起工作以來，非常有趣地，面對此問題每個人給我的答案都不盡相同，雖說設計在廣義的定義下僅是「解決某個問題的手段」，但日本設計師似乎經常不只是單純為了解決某個問題而做設計，他們喜歡談更多形而上的事情：像是對生活的想像、人類的幸福、100 年後的未來等。

「不要做設計」這本書雖然有一半頁面印刷了 DRAFT 數十年來的作品精選，但另一半的文字頁面卻不是談這些作品的設計概念或設計方法。作者藤崎圭一郎藉由敘述宮田識的人生故事形塑出他的個人魅力，也從每個合作背後的小故事帶出 DRAFT 這個「品牌」所希望傳達的中心思想；甚至鉅細靡遺地剖析創意總監（CD）、藝術總監（AD）與設計師（D）之間的差異與關係，讓一般讀者更能理解設計事務所的架構，也能作為未來

想經營設計事務所的設計新銳們參考。

這不是一本單方面歌頌號稱日本平面新銳設計師搖籃的 DRAFT 有多偉大、自吹自擂的書（雖然他們是真的很厲害），相反地，卻能從敘述宮田識是如何從打雜的助理一路飛上枝頭當設計師、其後不幸陷落低潮、卻又越挫越勇的故事中，看見設計師究竟需要具備什麼特質，才能堅毅地赤腳走過那條充滿荊棘的設計之道，開出一朵如血燦爛般的薔薇。

書中曾有一段這樣的敘述。

志向、架構和表現──。將這三者集合就能看見「道」。「道」是為了人們才存在的信仰。忘記志向，為了金錢或是機器的組織裡沒有「道」存在。能夠認知清楚「道」的人擁有很強的其體實現能力。能夠做出敲響人們內心的作品。（p.44-49）

對宮田識而言，「設計」不僅僅是一種「把腦袋思考的圖像複製出來的行為」（p.27-33），而是在與各種企業的人們一起工作後，在社會的架構中思考結合設計的可能性，並且獲得企業的支持，帶著業主一同前往設計師所想像的「目的地」。花費時間、腳踏實地得耕耘人們足下的貧瘠大地，是一份「從地面開始慢慢地改變這個世界的構成與風景的工作。」（p177-p185）

這也是宮田識所強調「不要做設計」的初衷。不單只是聚焦於設計作品與其細節，而是退一步觀看作品身處的整體環境、與社會之間的連結性，再重新思考作品想傳達的理念。在此過程中，最花時間的往往不是產出設計，而是與業主溝通。以大部分狀況而言，總是非常繁瑣，對設計師的專業而言理所當然的事情卻得花費數倍的時間與力氣，才有辦

法與業主非專業的感性堅持達成共識；甚至於作品問世後，尚須勇氣面對輿論的正反批判。如果設計師心中沒有非常堅毅的「道」，不但無法體現創意，作品也將喪失志向，不具有改變社會的力量。

至於「設計是什麼？」，宮田識有他的看法：「捉準時代潮流，大量地賣東西不叫設計。超越時代的束縛，將不會改變的事物向大家傳達才是設計的職責所在。」（P124-132）

願設計原力與你同在。

DRAFT

profile

藤崎圭一郎
Keiichiro Fujisaki

設計新聞記者。編輯。1963 年橫濱出生。上智大學外國語學部德語學科畢業。1986 年美術出版社入社。1990~1992 年擔任『設計的現場』雜誌總編輯。1993 年創業。在雜誌與報紙撰寫設計、建築相關的新聞。與他人合著的作品有『建築和植物』（INAX 出版）、『平面設計的工作』（平凡社）。畢生志業是「如何用語言表達設計」。

DRAFT

DRAFT Co.,Ltd.

宮田識離開日本設計中心（NIPPON DESIGN CENTER）之後，1978 年成立宮田識設計事務所（現在的株式會社 DRAFT）。以摩斯漢堡、LACOSTE、PRGR、麒麟一番搾、麒麟淡麗〈生〉、日本鑛業、Panasonic 電工、花王 Sofina、華歌爾、來自世界的廚房、BREITLING 等廣告、（SP）特別版企畫設計為中心，進行商品開發、業態開發等企畫‧製作。1995 年開啟 D-BROS 專案，進行產品設計的開發‧販售。2000 年發表的紙膠帶系列（A PATH TO THE FUTURE）、2002 年的花瓶系列成為熱賣商品。2002 年、2009 年，在 ginza‧graphic‧gallery 舉辦過 DRAFT 展。2005 年，在青山 Spiral Garden 舉辦 D-BROS 展「G 和 P 之間」。宮田識、渡邊良重、植原亮輔為 Tokyo Art Directors Club 的會員。

主要獲得獎項

東京 ADC 最高賞：1982 年／東京 ADC 賞：1987 年、1988 年、1990 年、1991 年、1993 年、1997 年、1998 年、1999 年、2000 年、2002 年、2003 年、2004 年、2005 年、2007 年、2008 年／東京 ADC 原弘賞：2002 年／朝日廣告賞：1981 年、1988 年、1992 年、1998 年／準朝日廣告賞：1989 年、1990 年、1992 年、1993 年、1995 年／JAGDA 新人賞：1991 年、1995 年、1999 年、2001 年、2002 年、2003 年、2004 年、2006 年、2007 年、2008 年／TDC 賞：2009 年／講談社出版文化賞書籍設計賞：2005 年／日本包裝設計大賞・大賞：2007 年・金賞：2009 年／日本 BtoB 廣告賞：2007 年／GOOD DESIGN AWARD：2003 年／現代日本設計 100 選：2004 年（花瓶）／日本宣傳賞山名賞：2007 年（宮田識）／龜倉雄策賞：2009 年（植原亮輔）／NYADC 金賞：2002 年、2004 年、2005 年／D&AD 金賞：2006 年／ONE SHOW DESIGN 金賞：2007 年／其他⋯⋯截至今日獲獎無數。

DRAFT 設計公司本身獲獎無數但卻也新人輩出，常年拿下 JAGDA 新人獎以及 TDC 新人獎。知名的年輕設計師如：渡邊良重、植原亮輔、水野學、柿木原政広、田中竜介、関本明子……等人也都獲得過新人獎且曾經或現今在此工作。因此 DRAFT 有著日本優秀新銳設計師搖籃的美稱。

日本有四家相當知名優秀的設計公司：日本設計中心、DRAFT、博報堂設計、電通設計，說他們是日本的黃埔軍校一點都不為過！因為日本當今活躍於國際或日本國內舞台，有相當一大批重量級的設計師，都曾經在這四家的其中一家工作。

磐築創意
嚴選引進設計觀念好書

向大師學習系列 >

原研哉 現代設計進行式 ｜ 原研哉（設計中的設計 國際珍藏版）

龜倉雄策 ｜ 日本現代設計之父 **龜倉雄策**（日本現代設計的開端）

新 裝幀談義 ｜ 日本書籍設計大師 **菊地信義**（書籍設計的講義）

永井一正 ｜ 日本知名設計大師 **永井一正**（大師的設計觀軌跡）

福田繁雄設計才遊記 ｜ 日本錯視藝術設計大師 **福田繁雄**（大師的遊樂設計觀）

設計訪談系列 >

京都的設計 ｜ 日經設計（訪談日本京都文創成功產業）

以上書籍好評販售中
歡迎至誠品及各大連鎖書店、網路販售選購！
or
學生團體購買，享有特惠價！
請直接洽詢總經銷商 > 龍溪國際圖書有限公司
新北市永和區中正路454巷5號1樓
TEL > 02-32336838

不要做設計
談日本知名設計公司 ～ DRAFT
創意總監 宮田識

作者：藤崎圭一郎

中文版出版策劃：紀健龍 Chi, Chien-Lung
譯者：設計發浪 designsurfing
文字潤校：王亞棻 Tiffany Wang
Book Design by Chi, Chien-Lung 紀健龍

發行人：紀健龍
總編輯：王亞棻
出版發行：磐築創意有限公司 Pan Zhu Creative Co., Ltd.
台灣新北市鶯歌區光明街171號6樓
www.panzhu.com / panzhu.creative@gmail.com
總經銷商：龍溪國際圖書有限公司
新北市永和區中正路454巷5號1F
Tel：02-32336838
印刷：
初版一刷：2017.10
定價：NT$680元　　ISBN：978-986-94867-0-5

不要做設計 / 藤崎圭一郎作；設計發浪譯. -- 初版.
-- 桃園市：磐築創意, 2017.05
面；　公分
ISBN 978-986-94867-0-5(平裝)

1.平面設計 2.廣告設計

964.2　　　　　　　　　　　　　106007849

設計觀念進修好書　　磐築創意嚴選